世界名畫家全集　何政廣主編

林布蘭特 Rembrandt

曾長生●撰述

藝術家出版社

世界名畫家全集

繪畫光影魔術師

林布蘭特

Rembrandt

何政廣●主編
曾長生●撰述

藝術家出版社

目　錄

前 言

　　林布蘭特（Rembrandt Harmensz Van Rijn 1606～1669年）是17世紀荷蘭繪畫黃
金時代最具象徵性的藝術大師。當時的荷蘭資本主義經濟得到迅速發展，加上基
督教新教喀爾文教派，廢除天主教瑣璅儀式，不准在教堂內設置繪畫和雕刻，因
而當時荷蘭美術從教會和宮廷貴族，轉向為新興資產階級和一般市民階層服務，
題材包括肖像畫、風俗畫、動物畫和靜物畫，並使繪畫成為商品一般進入市場。
林布蘭特一生創作即以描繪肖像、風俗與日常生活情景為主，名播四方。

　　今天凡是參觀阿姆斯特丹國立美術館的人，都會欣賞到巨幅名畫〈夜巡〉，
這是林布蘭特的群像代表作。他受阿姆斯特丹射擊協會隊長法朗斯・班寧・柯
格的委託而繪製，射手們曾為反抗西班牙殖民統治，爭取民族獨立而出力，希望
有一幅描繪他們的紀念畫作。林布蘭特以隊長率領的副手和射擊隊隊員，正從協
會會堂拱門走出時的情景進行描繪。在前景的陽光下，柯格和副手位居中央；左
邊身穿紅衣帽的射手，正在整理槍枝；右邊穿綠衣的鼓手則在擊鼓。遠景光線較
暗，畫出高舉的旗幟和數位尚未走出拱門的射手。中景安插幾個嬉戲的兒童，使
畫面帶來平和生活的氣氛。畫家採用明暗處理的手法將整隊分散人群統一起來，
生動再現他們的活動。然而林布蘭特這種獨創性的構思和藝術手法，卻被訂畫者
認為沒有把他們每個人畫得足夠顯著，且有「過多的陰影」，因而拒絕接受。然
而如今，〈夜巡〉早已成為世界美術史上的名作了。〈猶太新娘〉是他另一表現
真實代表作，透過畫中實體描繪顯示富有、溫柔和信任；袖子象徵富有、手象徵
溫柔，面部表情代表了信任，顯現了一種精神的閃光。

　　林布蘭特一生辛勤創作，留下約六百幅油畫、三百多幅版畫及一千四百張素
描。其藝術生涯可分三個時期：1625至1631年萊頓家鄉期，臨摹與學習並尋找自
我風格。1632至1642年阿姆斯特丹前期，與富商美女莎絲吉雅結婚，生活得意，
作畫充滿自信，是一位成功的藝術家。1642至1669年阿姆斯特丹後期，莎絲吉雅
去世，加上此時他的藝術創作和社會上逐漸滋長的庸俗趣味發生衝突，導致生活
貧困、債務纏身，令他深刻體會世態炎涼。但是林布蘭特始終以超乎尋常的力
量，在挫折中更促使其藝術表現成熟完美。林布蘭特的繪畫藝術後來漸為世人所
賞識，稱他是善於捕捉光影的魔術師，運用獨自的微妙明暗與色彩，在人類經驗
之光中，重新解釋了神聖的歷史與神話，表現人類內在深處的靈魂。

2016年4月寫於《藝術家》雜誌社　何政廣

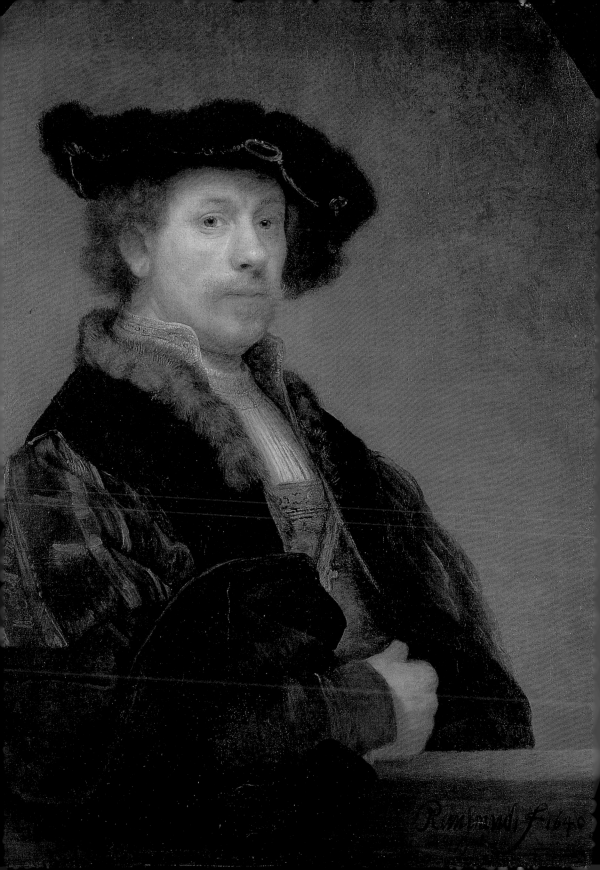

繪畫光影魔術師——
林布蘭特的生涯與藝術

在藝術史上被公認為大師級的畫家中，林布蘭特‧哈門茲‧凡里吉恩（Rembrandt Harmensz Van Rijn），算是最多產的一位，同時他所留下來的作品也最引世人爭議其真偽性。

一般人總是認為林布蘭特的一生極富傳奇性，許多有關他的民間傳說，均是由仰慕他的後人所創造出來的，這益發使他的故事充滿浪漫又具悲劇性。尤其是傳記作家與電影劇作家所描述的林布蘭特生涯，更是如出一轍地認為：「林布蘭特出身荷蘭貧苦農家，生來即具藝術天分，他赤手空拳在阿姆斯特丹出人頭地，並娶了一名叫莎絲吉雅的美麗賢慧富家女為妻。由於天才不為一般人所瞭解，而讓他遭遇到許多挫折，他的命運坎坷，妻子身亡又臨破產，晚年沒有人再委託他作畫，他只好以繪描自畫像自娛，他在六十三歲時離開了人間。」其實他並非出身農家，也不是不學無術之輩。

荷蘭藝術黃金世紀代表畫家

有關林布蘭特生前的明確記載不足，實在不是出於史家的無心與忽略，也並非他不受當時人們的注意。主要的原因還是出在

林布蘭特
林布蘭特自畫像
1640　油彩畫布
倫敦國家畫廊藏。
（前頁圖）

林布蘭特
聖法杜華洛的殉教
1625　油彩木板
89.5×123.6cm
法國里昂美術館藏

荷蘭人的民族性，荷蘭人務實而不善用文字來表達他們的觀點。在歷史的記載中，荷蘭較少出現偉大的詩人、劇作家、小說家與評論家。因而在荷蘭的藝術黃金世紀中，他們自然也不會為自己傑出的畫家留下多少文字記錄了。

　　所幸在1969年當林布蘭特逝世三百週年時，一些現代學者以他們先進的研究技術，重新挖掘出不少史料，並逐一修正了過去的錯誤傳說。有關林布蘭特的史料主要來源有三：(一) 德國藝術家卓亞慶·凡桑德拉（Joachim Van Sandrart），曾在1675年，也就是林布蘭特過世後六年，為他寫了約八百字的備忘錄；(二) 義大利藝術史家菲利普·巴迪努西（Filippo Baldinucci），以林布蘭特的學生所提供的資料，在他1686年所出版的藝術家年鑑中，對林布蘭特做了簡要的評述；(三) 德意志的藝術史家亞諾德·侯布拉肯（Arnold Houbraken），在他1718年所出版的《荷蘭藝術家的偉

林布蘭特　**宦官的洗禮**　1626　油彩木板　63.5×48cm　國立卡達里娜修道院美術館藏

林布蘭特　**天使和預言者巴拉姆**　1626　油彩木板　63.2×46.5cm　巴黎柯尼克傑美術館藏

大舞台》中，對林布蘭特的作品，有了較完整的評述。

　　林布蘭特在他成為一名獨立的畫家之後，教畫曾是他藝術生
涯的主要活動之一，他設在萊頓的工作室，有不少荷蘭藝術家在
他那裡學過畫，還一度成為荷蘭北方最具知名度的工作室。直接
跟他學過畫的學生，有名有姓的至少就有四十五名，其他間接受
其影響的藝術家就更多了。至於他所遺留下來的作品，迄今據專
家估計約有二千三百件左右，其中油畫約六百件，素描一千四百
件，版畫三百多件。

　　隨著史家陸續有新的發現，讓大家對這位17世紀的荷蘭大畫
家有了更深一層的瞭解。這無疑也越發突顯了林布蘭特繪畫藝術
的偉大。

林布蘭特
歷史上的一幕
1626　油彩木板
90.1×121.3cm
荷蘭萊頓市立美術館藏

林布蘭特
奏樂　1626　油彩木板
63.4×47.6cm
阿姆斯特丹國立美術館
藏（右頁圖）

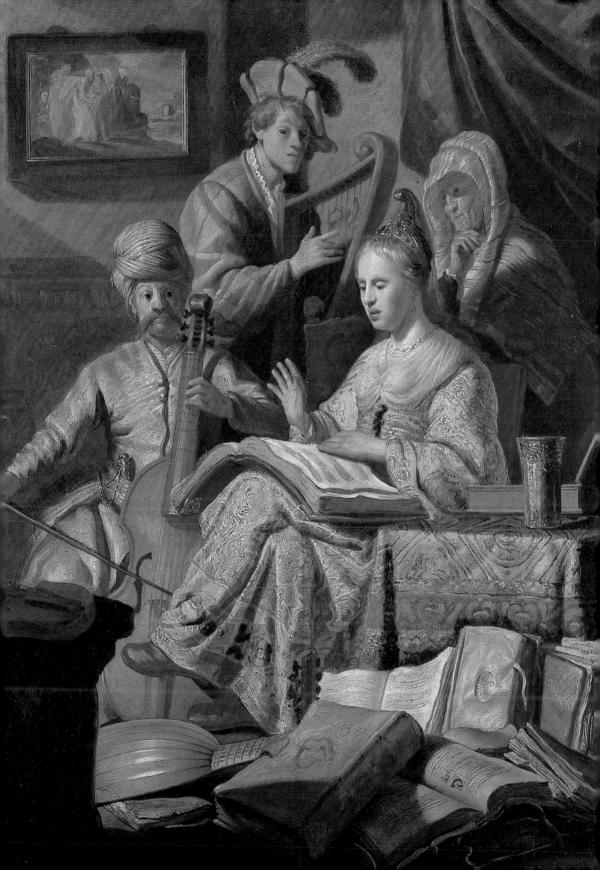

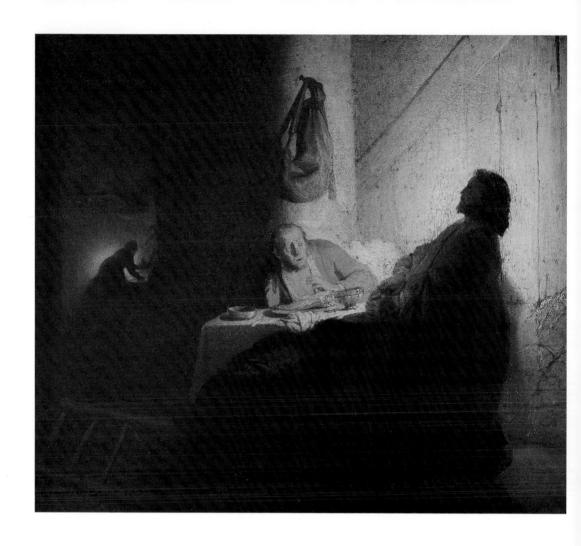

在家庭厚望下轉學藝術

　　林布蘭特1606年7月15日，出生在離阿姆斯特丹南方約二十五英哩的萊頓（Leiden）。他父親哈門茲・凡里吉恩（Harmensz Van Rijn）是一名磨坊主人，祖先來自萊茵河畔，母親妮特根・溫居德布羅克（Neeltgen W. Van Zuytbrouck）是麵包師的女兒，林布蘭特是七名子女中的老么。

　　有人說林布蘭特的無窮精力，源自他出身農家子弟的背景，但是並無證據顯示他是吃馬鈴薯長大的窮孩子。當林布蘭特母親於1640年過世時，她還遺留下約值一萬翡冷翠金元的地產（當時

林布蘭特
艾默斯的朝聖者
1628～1629
油彩紙，拓至木板
39×42cm
巴黎傑克瑪安德烈博物館藏

林布蘭特
神廟內的獻禮
1628～1629　油彩木板
55.9×43.2cm
德國漢堡美術館藏
（右頁圖）

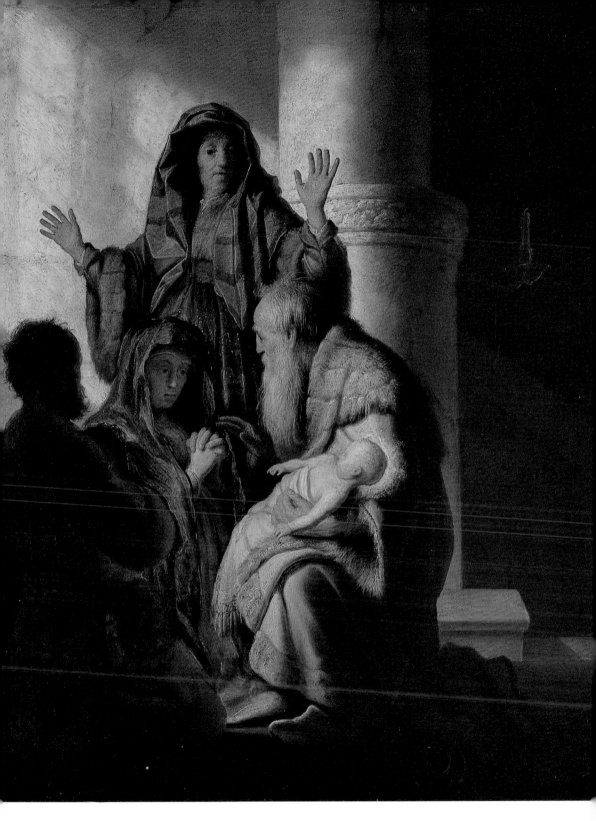

一名技工的日薪約為三翡冷翠金元），足證他們的生活並不差。在林布蘭特一些早期的自畫像中，他把自己描繪成乞丐與叛逆少年的模樣，乃是出於對社會的批評，而並非顯示他家庭的生活現況。

在林布蘭特出生時，所謂低地國（荷蘭、比利時與盧森堡）約十七個省份，仍由信奉天主教的西班牙所統治。不過在1609年當他三歲時，北方七省在奧蘭治（Orange）家族的領導下宣布獨立，在這個聯合省區中，以荷蘭人口最多，也最富有。當此聯邦剛成立時，仍有部分人民信奉天主教，不過逐漸即被新教，特別是喀爾文教（Calvinism）所代替，而原來的天主教堂也被新教徒所占用。

在此新的環境下，原來源自文藝復興時代的天主教神壇裝飾，不再受到重視，教堂自然也不再提供高額的酬金去委託畫師繪製壁畫了，畫家此後必須要依賴自己獨立生活，所幸一般的市民替代了教堂與貴族，成為這些荷蘭畫家作品的買家。儘管一般市民很可能僅將繪畫當做裝飾品，而他們所中意的作品，也多屬於以照像式的自然主義手法所繪肖像與日常生活景致，不過他們的確是真心喜歡有才華的藝術家與其創意的作品。

17世紀的荷蘭畫家也坦然承認，他們是畫師，也就是商品的生產者。在前幾個世紀的義大利，像達文西及米開朗基羅等文藝復興時期的大師，雖然將藝術視為最崇高的召喚，而非僅是工匠技藝，不過，荷蘭藝術家並沒有此種認知。一般而言，他們均安於這種低微的地位（林布蘭特是例外情形），而未要求過特別的尊貴待遇。

儘管當時的藝術市場相當蓬勃，不過極少有荷蘭畫家因賣畫而致富的。市場上因畫作供應過度而壓低了畫價，以致於有時一幅很好的油畫才賣十個翡冷翠金元。林布蘭特算是他們中間的佼佼者，他的〈夜巡〉，曾可售得一千六百翡冷翠金元，其他的藝術家就沒有如此幸運了。他們不得不兼差做一些酒館看更或船夫之類的工作，以維持家計。

林布蘭特何時決定要成為一名藝術家，或者更確切地說，

林布蘭特
被綁在岩上的安卓美黛
1629　油畫木板
34.1×25cm
荷蘭海牙美術館藏
（右頁圖）

圖見90、91頁

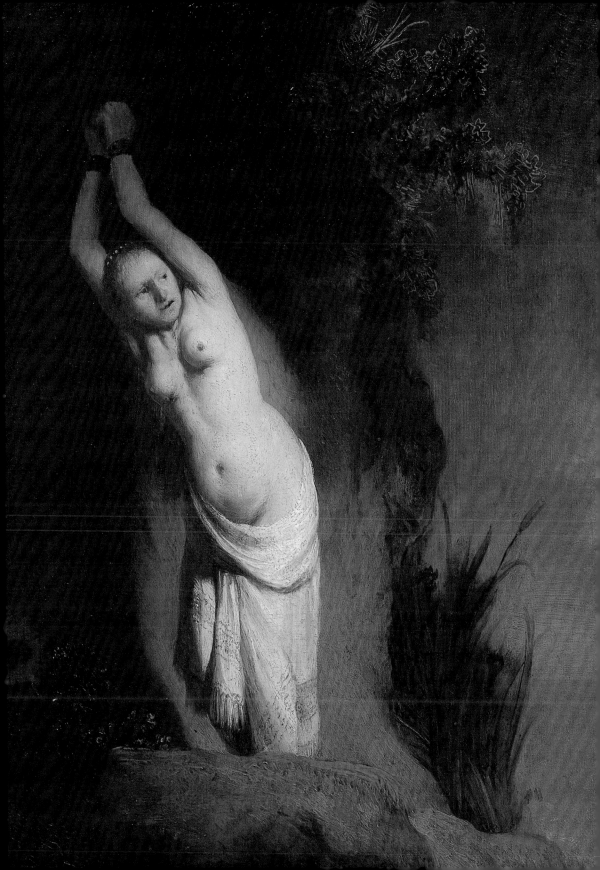

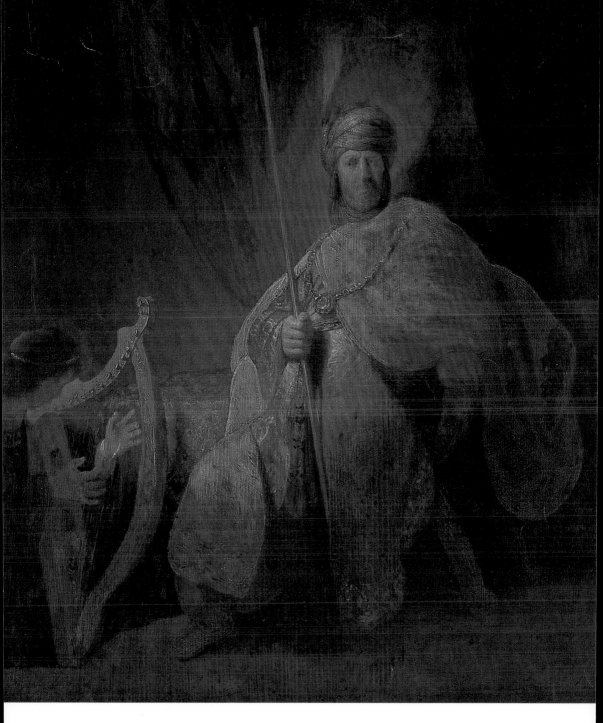

林布蘭特
薩姆遜與杜里利
1629～1630　油彩木板
61.4×50cm
柏林國立美術館藏

林布蘭特
在撒姆爾前彈豎琴的大
衛　1629　油彩木板
61.8×50.2cm
德國法蘭克福市立美術
館藏（左頁圖）

他父母如何決定讓他走向藝術生涯，相信他們做此決定也不會很
早。他的兄弟中有做銅匠、磨坊工的，也有當麵包師的，父母一
定曾對他寄以厚望，他們當初送林布蘭特到萊頓的拉丁學校上
學，就是希望他多接受一點教育，將來能在社會上謀個好職位。

　　林布蘭特自七歲到十四歲所就讀的拉丁學校，將宗教的課程
列為授課的主要科目，林布蘭特在學校以拉丁文與同學交談，他
還為自己取了一個拉丁名字，並在他早期的作品以他拉丁名字頭
一大寫字母縮寫「RHL」來簽名。他不僅通過了學校每一科目的
考試，以後在他有關歷史與神話的繪畫中，還反映出他所學習過

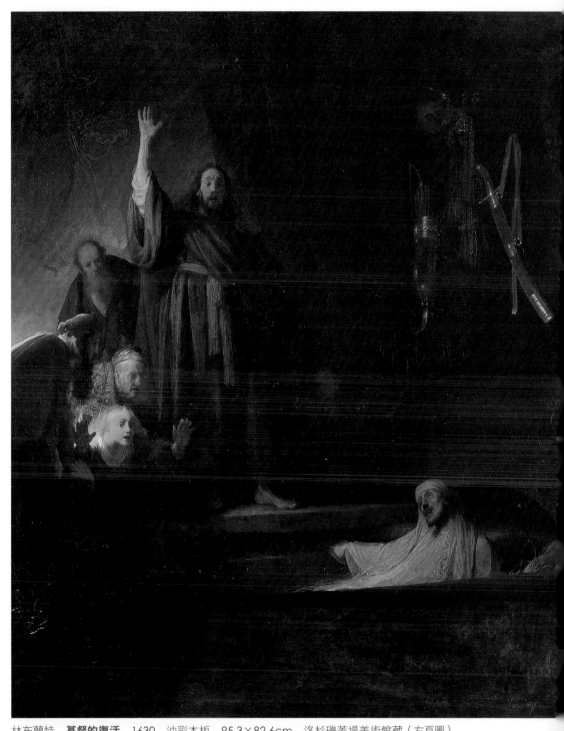

林布蘭特　**基督的復活**　1630　油彩木板　95.3×82.6cm　洛杉磯蓋堤美術館藏（右頁圖）
林布蘭特　**嘆耶路撒冷的破壞（預言者艾勒米雅）**　1630　油彩木板　58.3×46.6cm
阿姆斯特丹國立美術館藏（右頁圖）

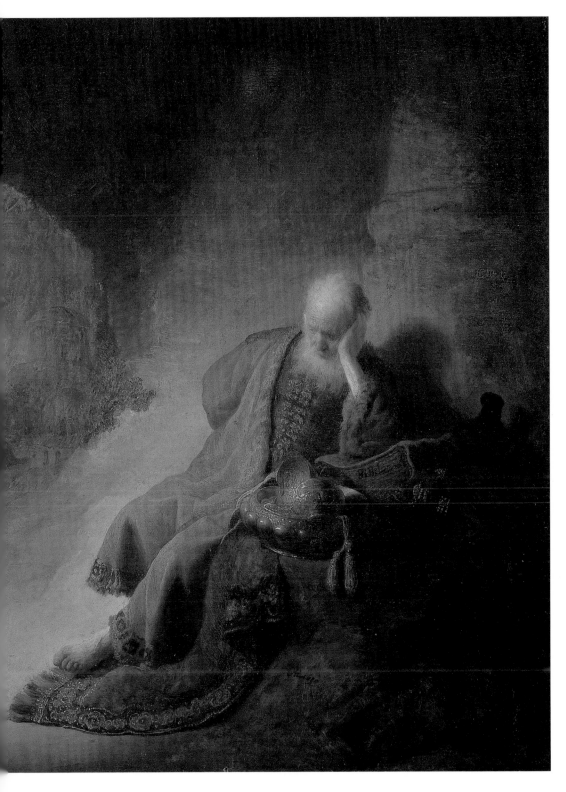

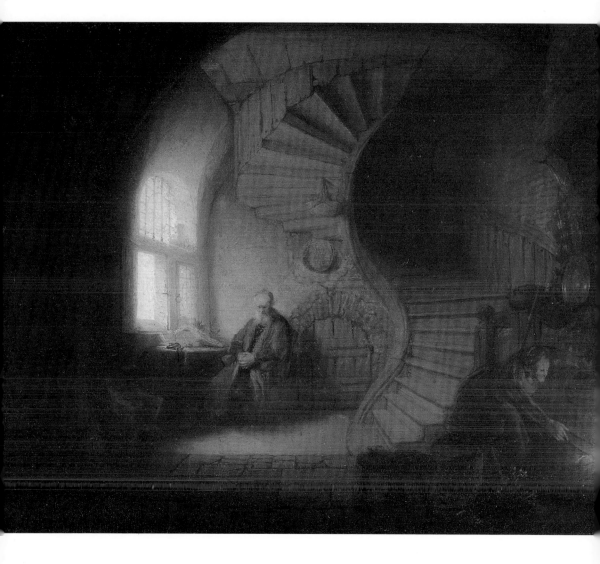

的詳細內容。當時的歐洲，拉丁學校即是為年輕學子將來進大學深造而設立的。不過林布蘭特在萊頓大學註冊後沒多久即退學，而於1620年改行學藝術了。

林布蘭特
沉思的哲學家 1631
油彩木板 29×33cm
巴黎羅浮宮美術館藏

雖非早熟型但進步神速

林布蘭特的第一位繪畫老師姓名不詳。他的第二位老師是萊頓的一名畫師雅各·凡墺寧堡（Jacob Van Swanenburgh）。這位畫師專長於建築場景與陰間地府的描繪，林布蘭特在他那裡做了三

年學徒，學得了老師所教的素描、版畫及繪畫等基本技巧。之後他父親送他到阿姆斯特丹跟隨北方最有名的歷史畫畫師彼得‧拉斯特曼（Pieter Lastman）學習。

拉斯特曼與凡堞寧堡一樣均曾留學過義大利，不過他對卡拉瓦喬（Caravaggio）及亞當‧艾榭梅爾（Adam Elsheimer）的作品較感興趣。卡拉瓦喬作品的特徵在於，他採用大膽的自然主義，並以明暗對比法來營造戲劇性的張力，而艾榭梅爾則以較細緻的日夜光線效果，來描繪完成度較高的小幅畫作。拉斯特曼無疑地將他從這兩位大師的革新技法所受的影響，轉授予林布蘭特，林布蘭特雖然只在他的工作室學了六個月，不過卻很快就掌握住此種明暗描繪技法。

從林布蘭特的早期風格中，他所運用明亮色彩與生動而近似劇場舞台般的場景，可以看得出他所受拉斯特曼的影響。拉斯特曼很可能也是啟發他去做歷史畫畫師的關鍵人物，在文藝復興之後，最崇高的繪畫主題即是描述過去知名的歷史，尤其是聖經故事，而肖像與日常生活場景、風景與靜物，則是較次要的題材。不過當時北方聯合省區的 一般藝術品買主多不大注意此類藝術理論，而較偏好有關日常生活的次要主題。

林布蘭特在1625年當他十九歲時，離開了阿姆斯特丹，返回萊頓自立門戶，成為一名獨立的畫師。他雖然不是一名早熟型的藝術家，不過他的藝術演化速度顯然非常驚人，林布蘭特以一名尚不到二十歲的荷蘭藝術家，在以後約六年的時間，他的藝術成就卻能超越了他同時代的所有藝術家，而且他的版畫、素描與繪畫的發展，仍在持續精進中。

萊頓位在離海不遠的老萊茵河邊，在1620年代其人口約五萬人，在荷蘭諸城市中僅次於阿姆斯特丹（約十一萬人），是一座典型的荷蘭城市，雖然老舊，卻有一個荷蘭最古老的大學。它蓬勃的紡織工業吸引了不少工人在這裡謀生，他們的教育水準不高又工資微薄，這與大部分來自歐洲各地貴族家庭的大學教授及學生，形成強烈的對比，此一社會兩極現象，必然也給予林布蘭特極深刻的印象。

觀察敏銳、融合古今而出類拔萃

　　林布蘭特初抵萊頓時，與另一名比他小十六個月的傑出畫家詹‧烈文（Jan Lievens）走得很近。他們均曾在阿姆斯特丹受教於彼得‧拉斯特曼門下，這使得後人很難分辨出他倆在1620年代中期的作品，因為他們此時期的作品風格與材料均極相似，也許與他們在這段時間共同使用一間工作室有關，有一些作品甚至連與他們同時代的人，也難以分辨得出是出自何人之手。

　　林布蘭特在萊頓時有一個特殊嗜好，他經常前往拍賣會去收購古老式樣的衣服，這些舊衣服就算顯得骯髒，如果圖樣花式特別，均能吸引他買回來而將之掛在工作室的牆上，他也喜歡收藏各式弓劍武器及徽章與木刻等，這些精巧的飾物可能都是他作畫時可利用來做為參考之物，並可讓他在畫作上超越時空，以引發他的想像力。

　　在萊頓的最初幾年，林布蘭特仍延續彼得‧拉斯特曼源自義大利亞當‧艾樹梅爾的手法，在小木板或小銅板上進行精緻的描繪，直到他二十五歲時才開始繪製似真人般大小尺寸的圖畫。他早期的作品尺寸如此小，可能是因為他在此階段仍在為將來製作大尺寸畫作進行有關準備工作，然而不管以何種理由來解釋，林布蘭特在萊頓時期描繪他所中意的聖經故事，的確相當適合以此種尺寸來表現。

　　在他1626年所畫的精緻作品〈托比特責怪安娜偷小羊〉中，描述的就是一件很微不足道的小故事。托比特（Tobit）曾是一名富有而敬畏上帝的猶太人，後來失掉了他的錢，還在一次意外中失明，他妻子安娜（Anna）以為人縫衣與洗衣來維持他們的生活，一天她帶回來一隻雇主送給她的小羊，托比特聽到小羊的叫聲，誤認為妻子偷回來一隻小羊，而義正辭嚴地譴責她。林布蘭特能從這個微不足道的小誤解，來描述人性更深一層的含義，從這幅尺寸只有約40×30公分大小的畫面上，觀者可見到一名瞎眼的老人正羞慚地前後晃動著身軀，而他的妻子則以面帶同情又憤怒的表情注視著他。

林布蘭特
托比特責怪安娜偷小羊
1626　油彩畫布
39.5×30cm
阿姆斯特丹國立美術館
藏（右頁圖）

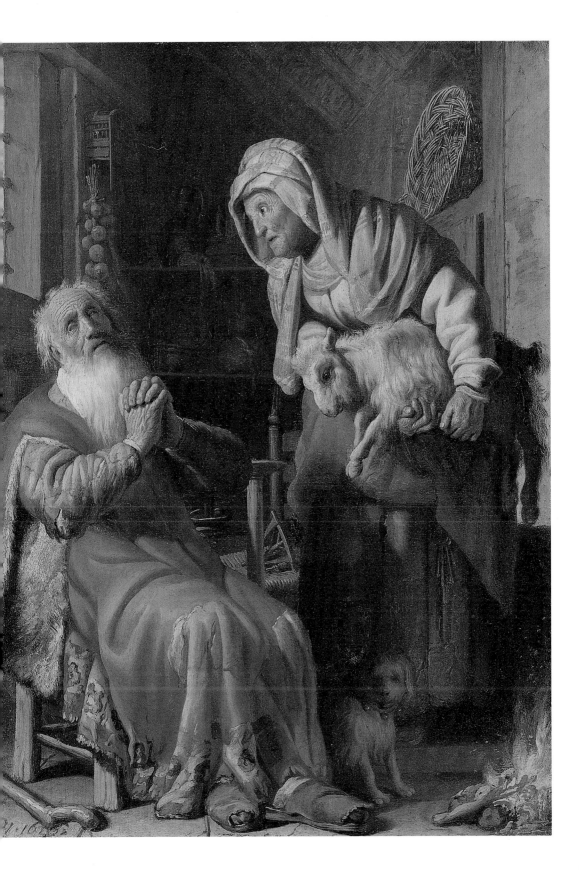

林布蘭特
傭兵 1627 油彩木板 40×29.4cm
瑞士私人收藏（上圖）

林布蘭特
女預言者安娜（林布蘭特之母）
油彩銅板 15.5×12.2cm
薩爾斯堡吉登士宮美術館藏（下圖）

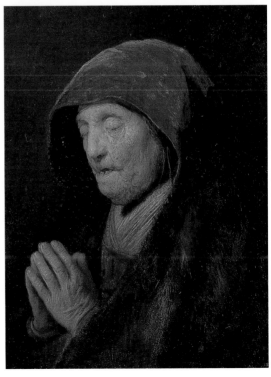

林布蘭特
交談中的聖彼得與聖保羅 1628 油彩畫布
72.4×59.7cm 維多利亞國家畫廊（左頁圖）

林布蘭特　**孔雀與少女靜物畫**　1639　油彩畫布　145×135.5cm　阿姆斯特丹國家博物館藏

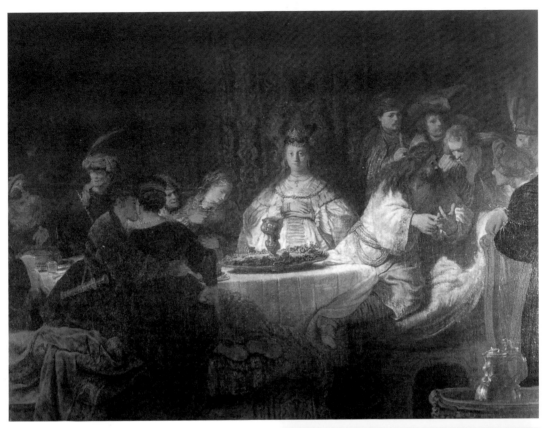

林布蘭特　**參孫的婚禮**
1639　油彩畫布　126×175cm
德勒斯登歷代大師畫廊藏

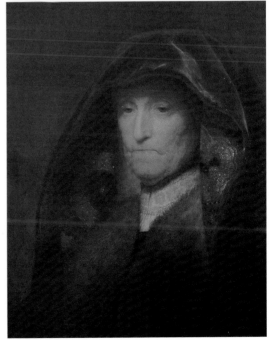

林布蘭特　**老婦肖像（林布蘭特之母）**　1629　油彩畫布
89.8×121cm　荷蘭萊頓市立美術館藏

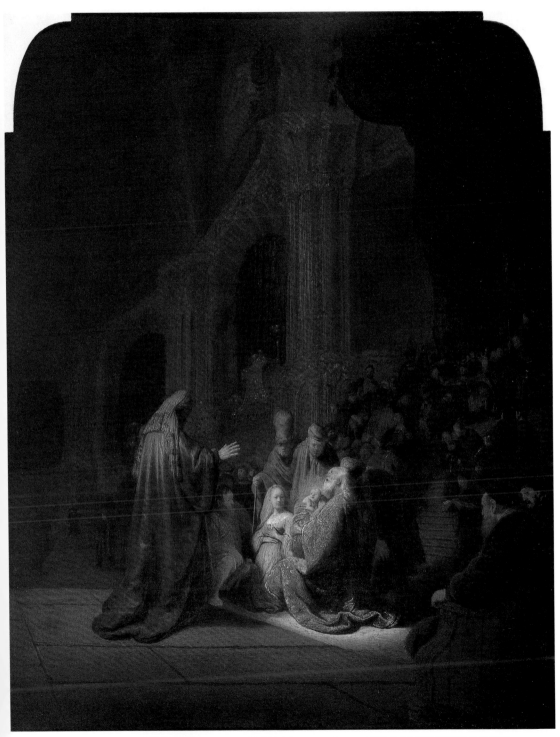

林布蘭特　**神廟內的獻禮**　1631　油彩木板　61×48cm　荷蘭海牙莫里斯邸宅美術館藏

林布蘭特　**女預言者安娜**　1631　油彩木板　59.8×47.7cm　阿姆斯特丹國立美術館藏（左頁圖）

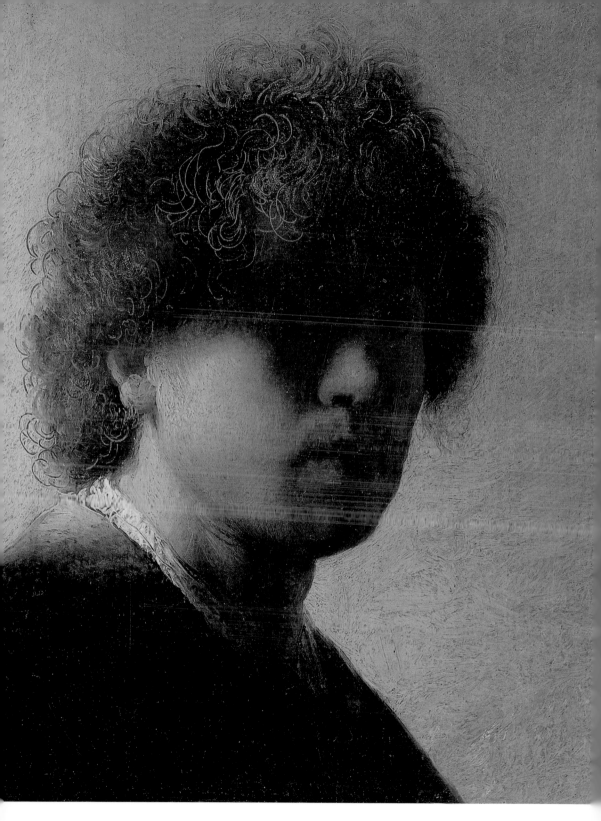

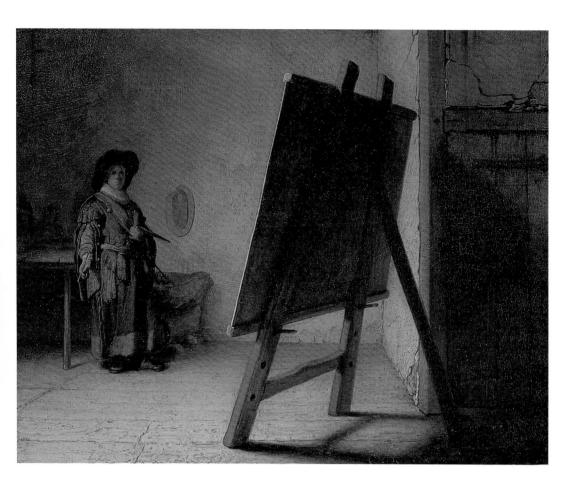

林布蘭特
畫室中的畫家 1629
油彩畫布
25.1×31.9cm
美國波士頓美術館藏

林布蘭特
自畫像
1628 油彩木板
22.6×18.7cm
阿姆斯特丹國立美術館
藏（左頁圖）

　　林布蘭特畫此幅作品，是以母親當做安娜的模特兒，雖然他
經常以他身邊的人為描繪對象，並運用所收藏的各式衣飾做為畫
中人物的衣著參考，他總是能表現出人類的共同感情。他認為，
不管是萊頓或是阿姆斯特丹的一般人，基本上他們與聖經上的人
物沒有什麼不同，都是由同一上帝創造出來的，大家都要歷經生
老病死及七情六慾的人生體驗。

　　在他研究萊頓的百姓時，他特別對年老的人印象深刻，從他
們的臉上，可以看到人生的歷練與豐富的精神內涵。林布蘭特自
1627到1631年間所畫一系列有關哲學家、聖徒的故事，很可能都
是以他平日所見的市民、農民、商人為模特兒。儘管此一時期的
這類作品尺寸均不大，不過由於林布蘭特以浪漫的手法處理描繪
有建築物的背景，而使得有些作品呈現出壯觀的格局，讓觀者能

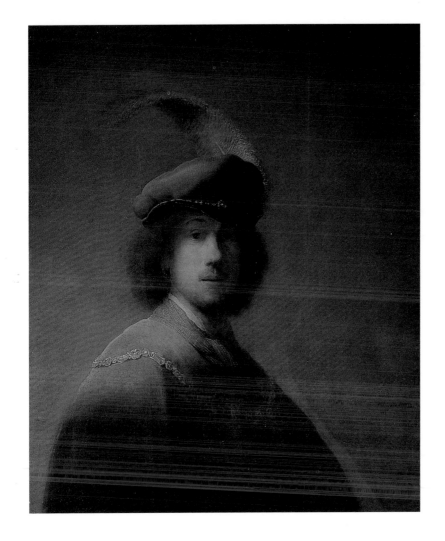

林布蘭特　**自畫像**
1629　油彩木板
89.5×73.5cm
波士頓伊莎貝拉美術館藏

感覺到那是一處真有無限空間與深層內涵的世界。

　　在這幅作品中，林布蘭特也首次高度發揮了明暗表現法。文藝復興時期的義大利藝術家，會以明暗表現法使人物具有三度空間的效果，而後來卡拉瓦喬與他的荷蘭跟隨者，以此技法表現出具有雕塑般的空間特質。但是到了林布蘭特的手中，光影已呈現出強烈的對比，他還添加了一些中間的色調，在人物的四周發展出一種無限的圖畫空間，使得空間本身變成為活生生的媒介，而交織在光影之間的流動又神祕之微光，表現出虛與實的感覺。像他1628年所繪的〈交談中的聖彼得與聖保羅〉，即是以此技法表現成功的作品，也預示了他後來大幅作品出現的前兆。

圖見26頁

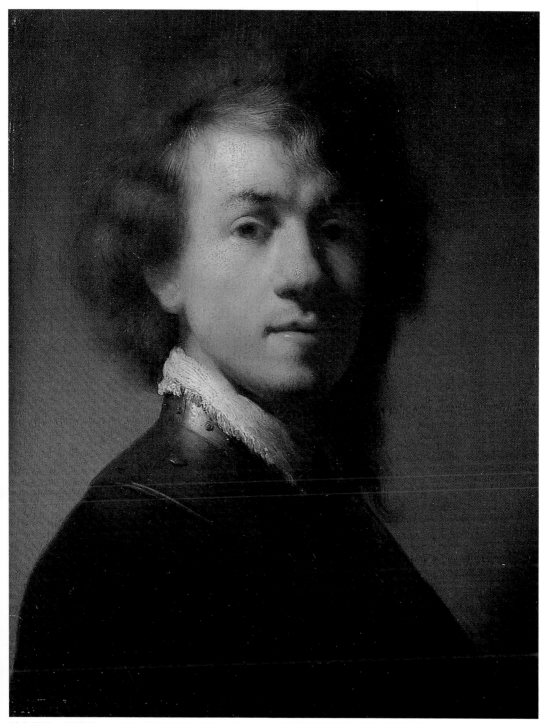

林布蘭特　**自畫像**　1629　油彩木板　37.9×28.9cm　荷蘭海牙莫里斯邸宅美術館藏

林布蘭特
桌前男子 1631
油彩畫布
104.4×91.8cm
聖彼得堡艾米塔吉美術
館藏

　　他運用明暗表現法，不只是在暗示空間，也在表現人性與
宗教經驗的內涵，他藉由光線、空氣與陰影等不可捉摸的視覺特
性，來喚起心靈深處與精神的神祕。在色彩上，他起初使用了拉
斯特曼所愛用的生動色調，但是到了1620年代的後期，他開始轉
而採用較微妙的色調，諸如在灰色的背景上運用淺藍、黃色、淡
綠與橄欖色等較溫和的冷色系，他的色彩已與明暗表現法結合在
一起了。林布蘭特在掌握其繪畫上顯露了膽識，使他很快就異於
其他同輩荷蘭畫家，他不受傳統所限，而能開發出嶄新的局面。

林布蘭特
紐勒司・魯茲肖像
1631 油彩木板
116.8×87.3cm
紐約弗利克收藏
（右頁圖）

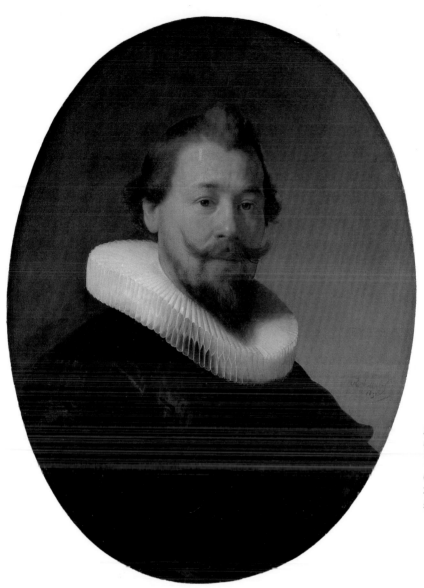

林布蘭特
留鬍子的男子肖像
1632　油彩木板
63.5×47.3cm
布拉維辛瓦克海茲克美
術館藏

創新肖像畫法為他帶來名聲財富

　　林布蘭特遲早會到阿姆斯特丹發展，畢竟在富有的大都市裡才充滿了機會，最重要的因素還是他在1629年遇上了荷蘭的大鑑賞家康斯坦丁・惠根斯（Constantin Huygens）。惠根斯是奧蘭治親王（Prince of Orange）的助手，經常走訪歐洲各國為他的藝術

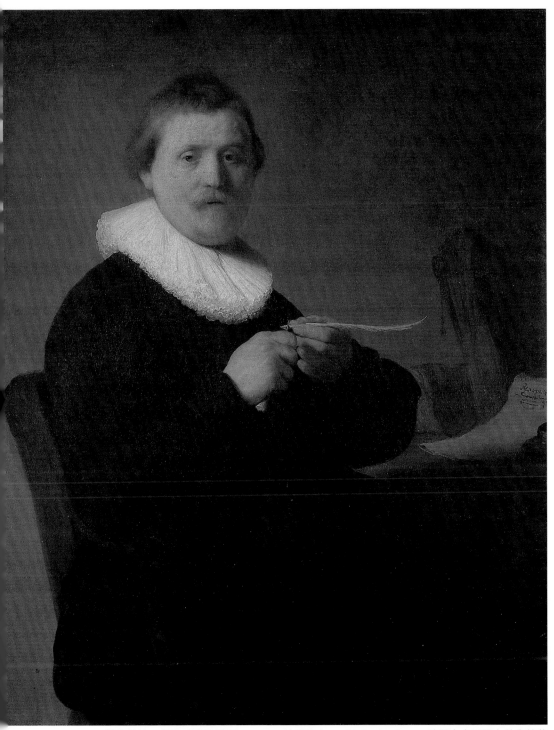

林布蘭特　**削羽毛筆的男子**　1632　油彩畫布　101.5×81.5cm　德國卡塞爾國立美術館藏

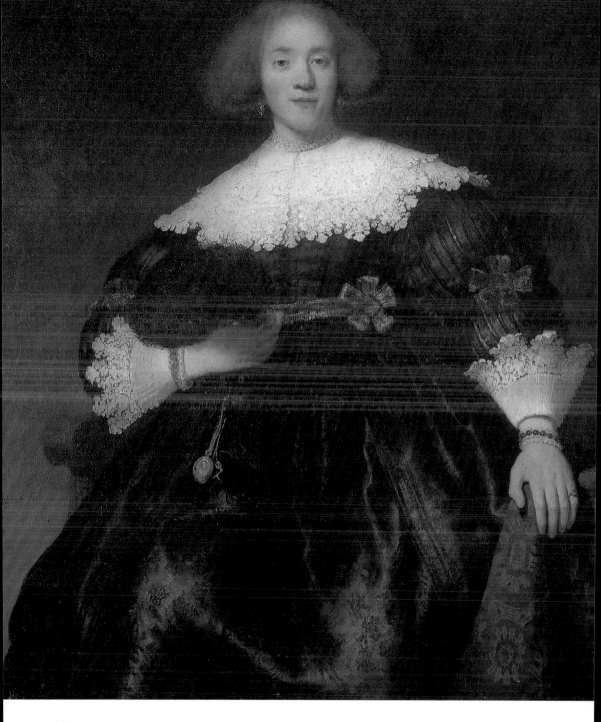

家年鑑搜集資料。他非常欣賞林布蘭特，並建議他到荷蘭最大的城市去發展抱負，並願意為他安排一些委託繪畫的機會。

在1631年當林布蘭特遷居到阿姆斯特丹時，該城正是北歐最大的海港，到處是歐洲各地來的商人與船員。阿姆斯特丹也不是毫無文化氣息，它也有一座大學及歌劇院，不過經商才是它的重心。阿姆斯特丹相當熱鬧，色彩也很繽紛，運河上的船隻、馬車與貨車均漆成紅、藍、綠各式顏色，商店的廣告也爭艷鬥奇。這樣聲色奪人的亮麗城市，並未引起林布蘭特描繪的興趣，他主要關注的還是如何藉肖像繪畫來增加他的財富。

林布蘭特在萊頓時即已是相當具有聲望的藝術家，在他到達阿姆斯特丹不久，就與開工作室的畫商經紀人亨德里克・凡優倫堡（Hendrick Van Uylenburgh）接洽，凡優倫堡歡迎他來一起工作，林布蘭特的部分作品，無疑地也在工作室中被製成複製品外銷到各地去。

林布蘭特在此時已開始接受了首批委託肖像畫的繪製，雖然他在萊頓曾經以描繪一些老人的滄桑面容，來表現生活的真實面貌，如今他不得不面對一般顧客的需求，亦即美好衣飾與形似的肖像畫要求。然而他不但對新的情勢適應得很好，還能超過其他的肖像畫家。

圖見42、43頁

1632年，林布蘭特的一幅群體肖像作品〈杜普博士的解剖課〉，很快為他帶來了極高的評價，這是由公會、慈善團體等機構，為了裝飾他們的會議廳而委請他繪製的。一般而言，一幅群體肖像畫總要容納六個人，有時還多達二十餘人的肖像，畫家的酬金則由每一位參與的人平均分擔，酬金雖然不少，但是畫面上要處理的藝術問題可不簡單。依據荷蘭的民主精神，每一肖像成員均期望與其他的人平等共處，因而使畫面上的每一主體經常是被安排在單調的平排構圖中，有如紀念冊中的團體照片一般。

林布蘭特
持扇的女子
1633　油彩畫布
125.7×101cm
紐約大都會美術館藏
（左頁圖）

不過，林布蘭特在〈杜普博士的解剖課〉中，採取的卻是金字塔形的構圖。不用說，畫中的八個人物均畫得像極了，他們正注視著阿姆斯特丹的名醫尼古拉・杜普博士（Dr. Nicolaes P. Tulp）解剖屍體。整個畫面結構統一，這是早期的畫家所難以達到的，

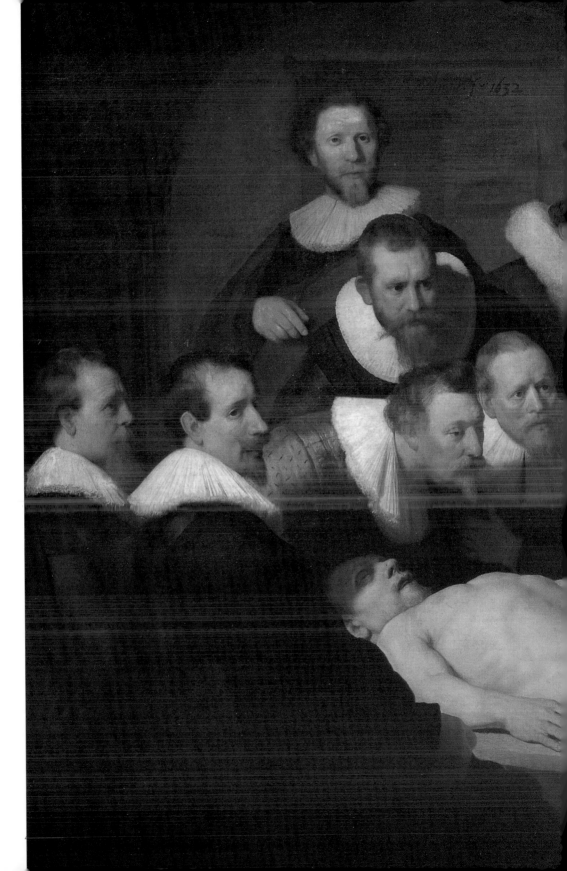

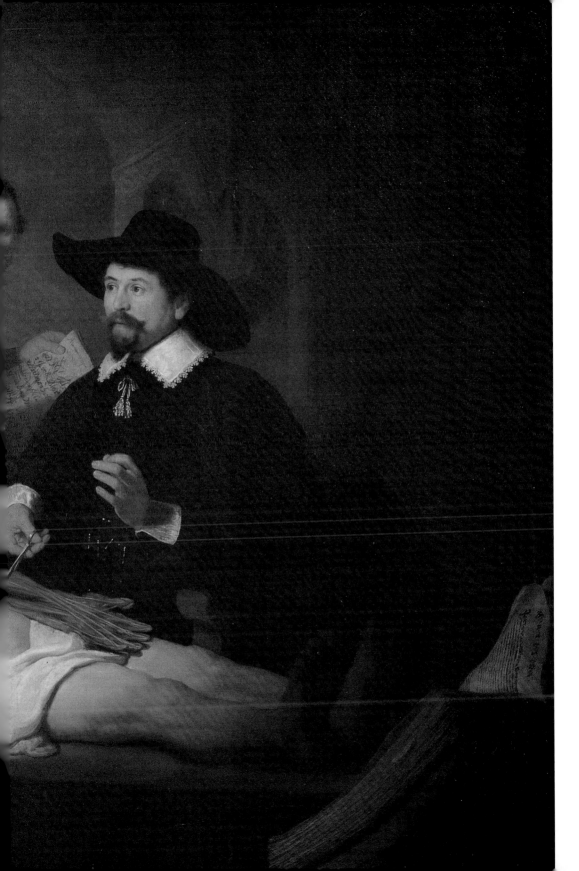

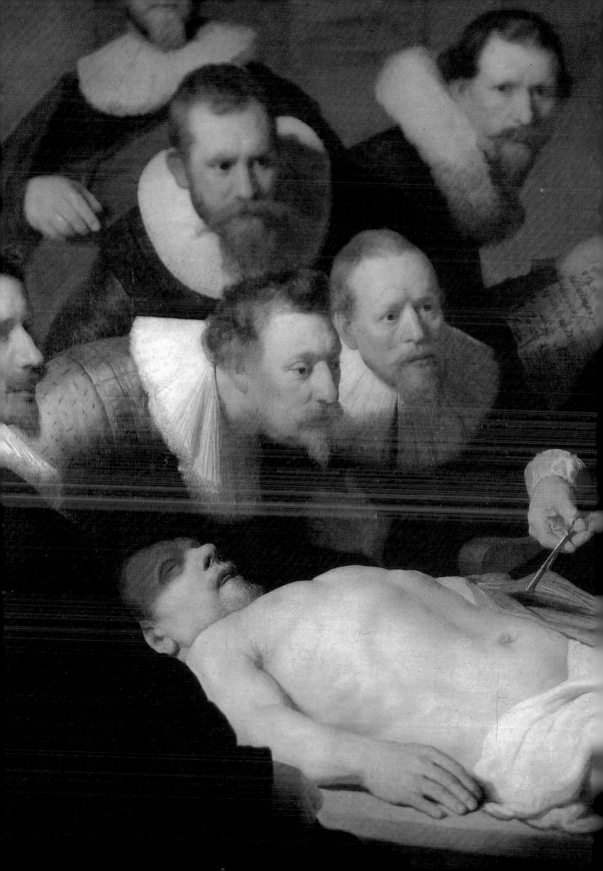

而屍體本身呈象牙色，因為它占據了畫面上主要的亮光部位，極易抓住觀者的注意力；站在它旁邊的杜普博士深暗的身軀，則與之形成強烈的對比；同時他以右邊的陰影來突顯杜普博士，而其他七人則與之相對望，如此形成了另一種均衡感。

成家立業邁向人生的最高點

〈杜普博士的解剖課〉的成功，為林布蘭特帶來了許多肖像畫的繪製委託，在1630年代他至少畫了六十五幅此類畫作，而夫妻雙人肖像畫的製作反而很少，可能當時在荷蘭，此種雙人肖像畫不甚流行，因為一般的居家住屋空間狹窄，無法容納與真人一般大小的雙人肖像作品，同時夫妻肖像畫多半以較小幅的個人肖像，分開來繪製，這也較受經常旅行流動的肖像畫師所歡迎。不過要為那些空間較大的房子製作雙人巨幅肖像畫，對一般畫師將會是一項挑戰，而林布蘭特可以用戲劇性的手法來處理雙人肖像畫中的協調關係，這也顯示了他的技法的確高人一等。在這方面能與他相媲美的，也只有法蘭斯‧哈爾斯（Frans Hals），不過他年長林布蘭特二十歲。

圖見50、51、52頁

1630年代，林布蘭特由於接受肖像畫的委託而收入甚豐，但他仍持續他的聖經故事繪畫，以及自己隨性而作的肖像畫。此時期的作品充滿了愉悅之情，因為他認識了凡優倫堡的表妹莎絲吉雅，莎絲吉雅是紐華登市（Leeuwarden）市長的女兒，他在1632年向這位二十歲的富家女發動愛情攻勢，在追求她時還為她畫了一幅精緻的肖像，這幅標題為〈戴草帽的莎絲吉雅〉，是在他們1633年6月5日訂婚沒多久畫的，這件難得的佳作不僅表現了他精確的素描技巧，更展現了他對莎絲吉雅的愛意。

林布蘭特與莎絲吉雅‧凡優倫堡（Saskia Van Uylenburgh）於1634年結婚，莎絲吉雅不但為他帶來不少嫁妝，還透過她家族的關係，讓他認識許多阿姆斯特丹的上層社會人士。請求他作畫的委託持續增加，此時他過的是熱情洋溢的生活，可說是他一生中最得意的階段，他經常赴拍賣場收購昂貴古董藝術品，在這段時

期他還畫了不少著古董服飾的自畫像，充分表現了那個世紀的巴
洛克風格特色。

　　有人對他在這段時期的生活曾做過不公平的評價，諸
如：「一名萊頓磨坊主人的兒子，在大城市名利雙收之後，開始
過著放蕩的生活」，其實這只是他人生體驗的一個過度階段，他
從來沒有喪失過他的宗教情感，即使在1630年代也是如此，甚至
晚年時的他，精神層面益顯深邃。但他的一些觀點似乎到了兩百
年後才為人們所認可，比方說：他認為基督教應該是主動積極而
非被動消極的生活；一名基督徒應該尊重所有的生命，上帝創造
萬物，各得其所，並沒有十全十美的結果，基督徒必須坦然面對
真實的人生。

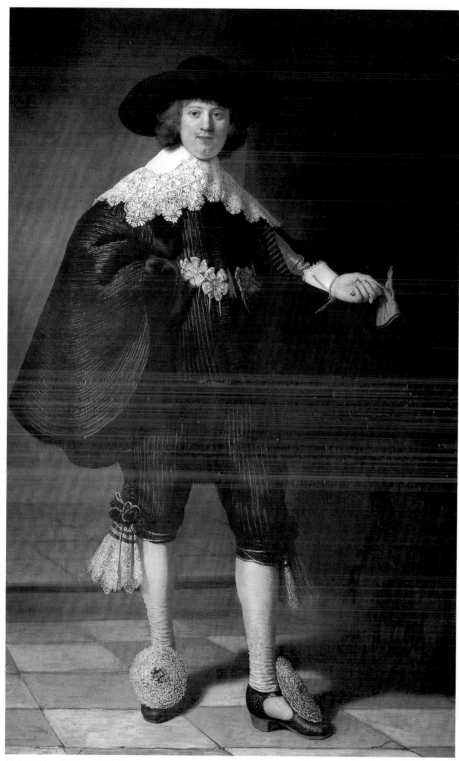

林布蘭特　**馬丁‧索爾曼斯肖像**　1634　油彩畫布　209.8×134.8cm　巴黎私人收藏

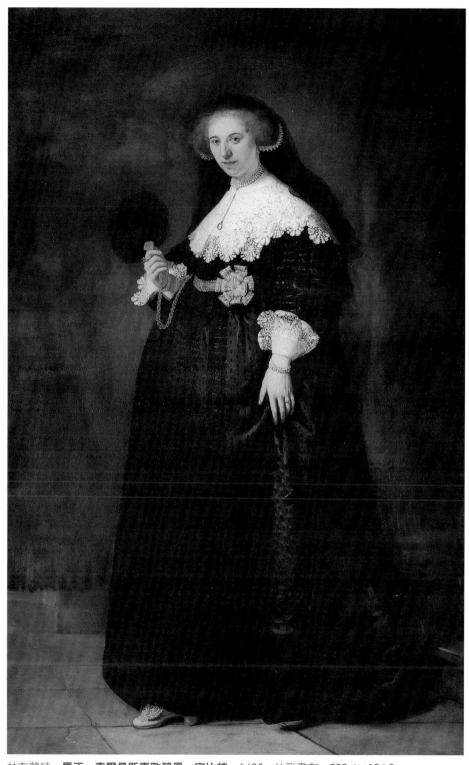

林布蘭特　**馬丁‧索爾曼斯妻歐碧恩‧寇比特**　1635　油彩畫布　209.4×134.3cm
巴黎私人收藏

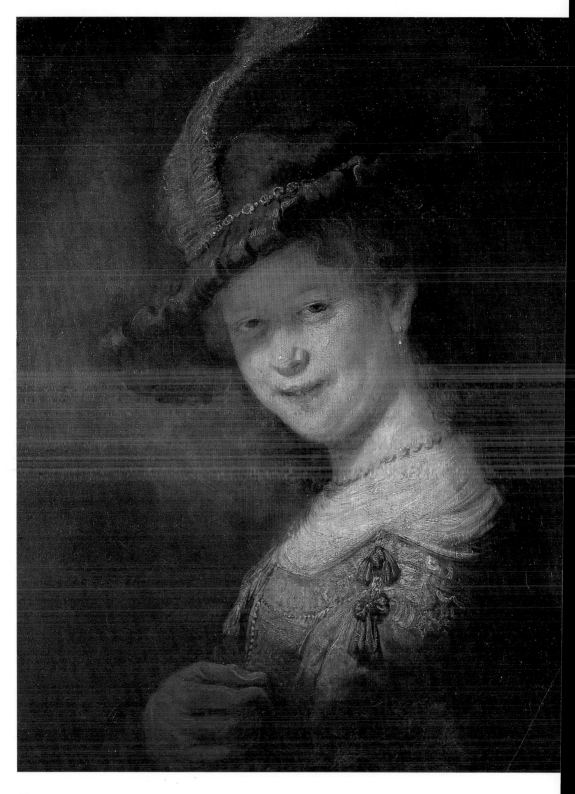

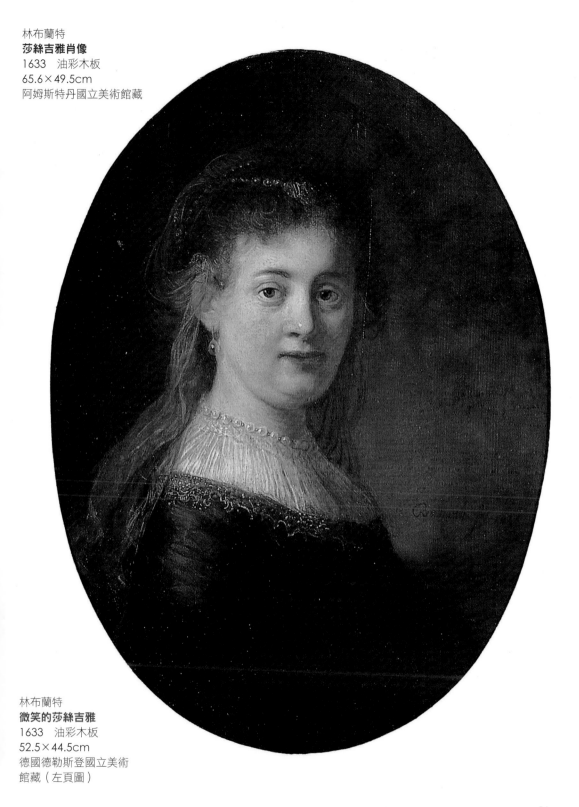

林布蘭特
莎絲吉雅肖像
1633　油彩木板
65.6×49.5cm
阿姆斯特丹國立美術館藏

林布蘭特
微笑的莎絲吉雅
1633　油彩木板
52.5×44.5cm
德國德勒斯登國立美術
館藏（左頁圖）

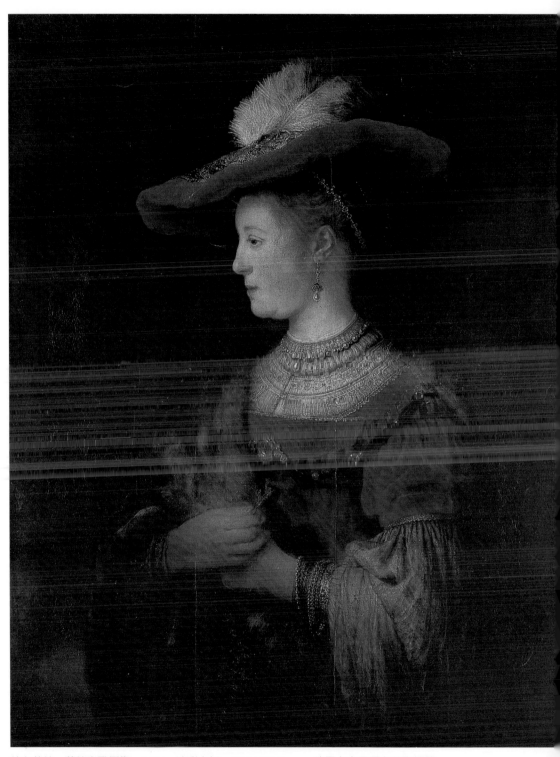

林布蘭特　**莎絲吉雅側像**　1634　油彩木板　99.5×78.8cm　德國卡塞爾國立美術館藏

為奧蘭治親王繪製基督受難系列

1630年代，林布蘭特經由康斯坦丁‧惠根斯的推薦，為奧蘭治親王菲德里克‧亨利（Frederick Henry）繪製了一系列有關耶穌基督受難的畫作。在1633年時他已完成了其中的二幅，一為〈升舉十字架〉，另一為〈自十字架上解降〉，以後他又陸續完成了〈下葬〉、〈復活〉及〈升天〉等作品。

他在畫〈自十字架上解降〉時，曾參考魯本斯所繪過的同一主題作品，不過他做了相當的修正，他將構圖予以簡化，同時林布蘭特不想如魯本斯那樣將圖中人物描繪得如此高貴完美，而是以一種較接近現實的粗獷造型來描繪。他可以說是以非常個人化與主觀的見解來解讀聖經故事，林布蘭特的陳述正如今天的牧師所稱，耶穌基督仍然被釘在十字架上，所有的世人都應該一起來為他分擔罪過。

圖見54、55、57頁

林布蘭特
復活 1635～1639
油彩畫布貼至木板
91.9×67cm
慕尼黑古繪畫陳列館藏
（左圖）

林布蘭特
升天 1636 油彩畫布
93×68.7cm
慕尼黑古繪畫陳列館藏
（右圖）

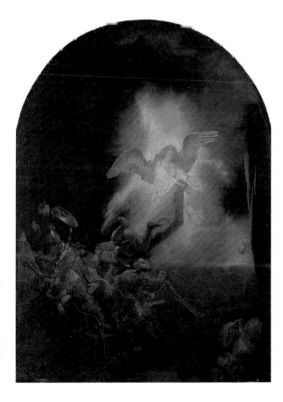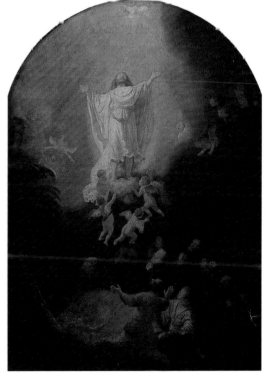

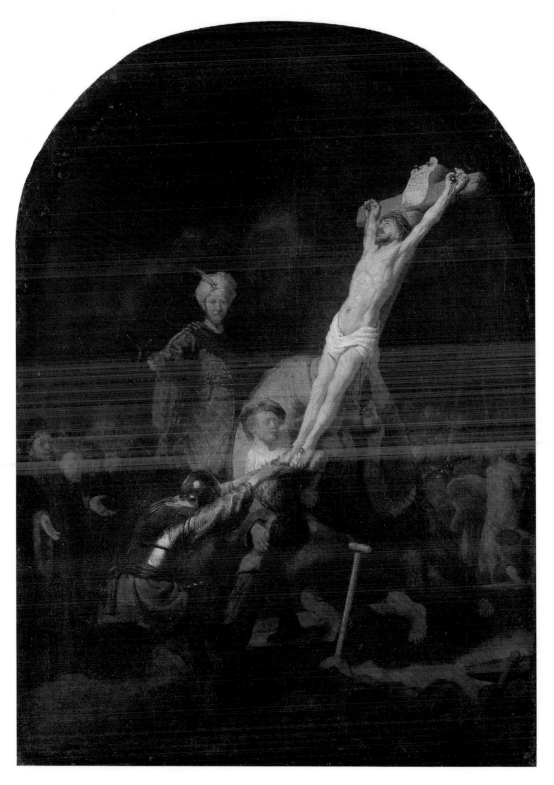

54

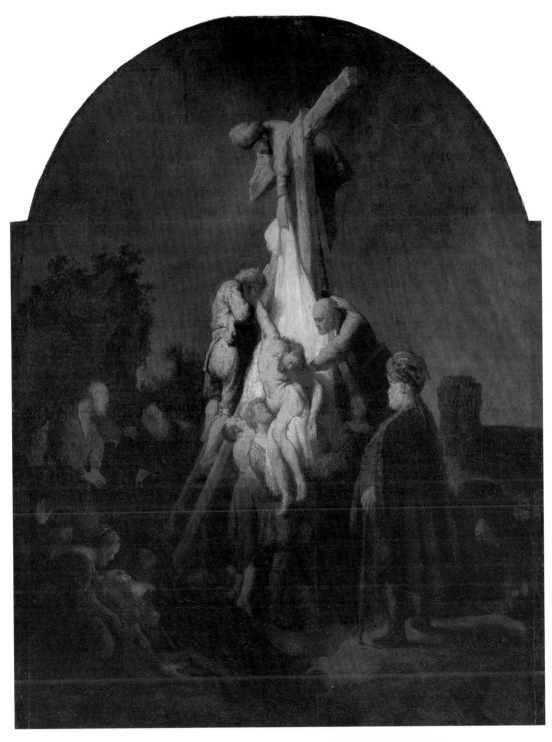

林布蘭特　**自十字架上解降**　1633　油彩木板　89.4×65.2cm　慕尼黑古繪畫陳列館藏
林布蘭特　**升舉十字架**　1633　油彩畫布　96.2×72.2cm　慕尼黑古繪畫陳列館藏（左頁圖）

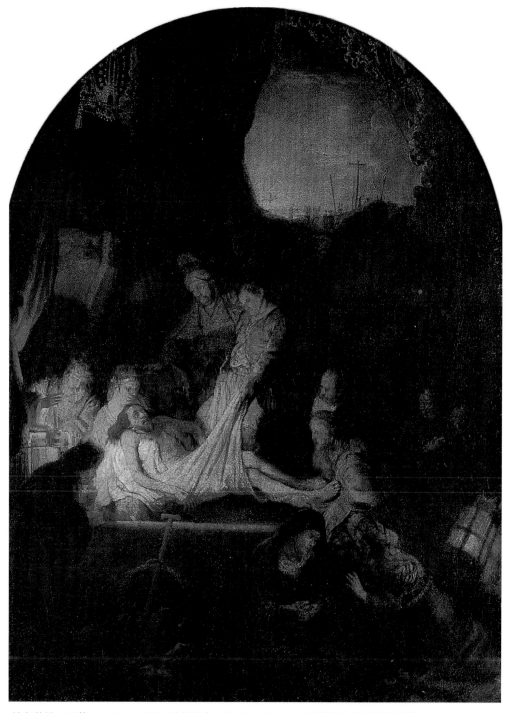

林布蘭特　**下葬**　1636～1639　油彩畫布　92.5×68.9cm　慕尼黑古繪畫陳列館藏

林布蘭特　**自十字架上解降**　1634　油彩畫布　159.3×116.4cm　聖彼得堡艾米塔吉美術館藏
（左頁圖）

林布蘭特　**東方三博士的禮拜**　1632　油彩畫布　45×39cm　聖彼得堡艾米塔吉美術館藏
林布蘭特　**以撒的犧牲**　1635　油彩畫布　193×132.5cm　聖彼得堡艾米塔吉美術館藏（右頁圖）

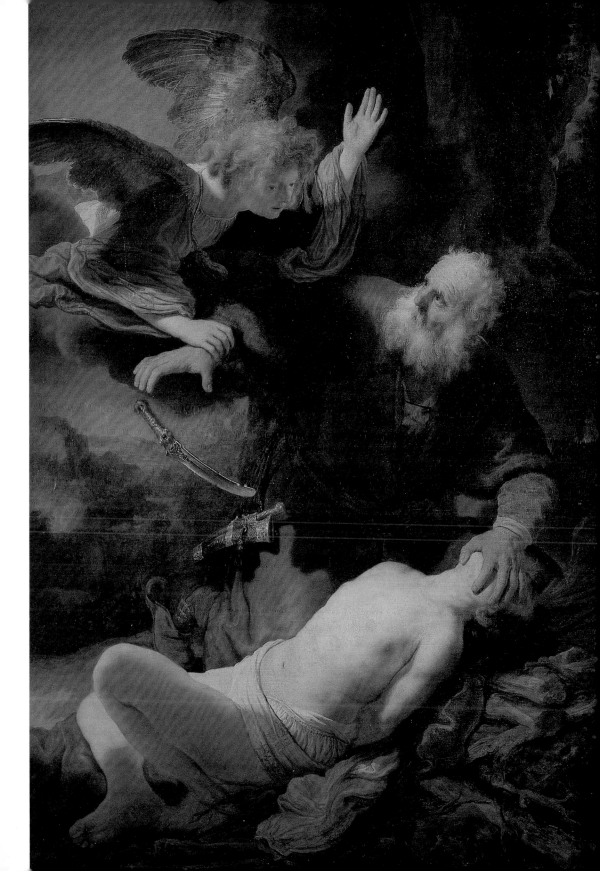

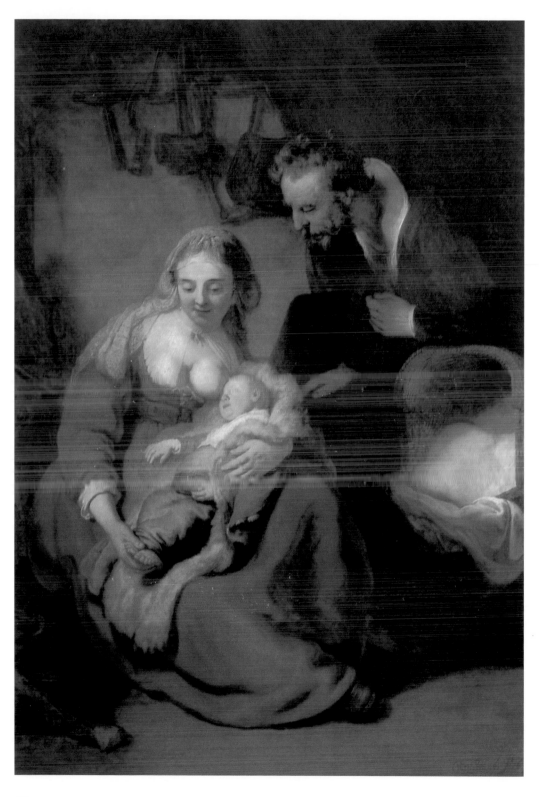

林布蘭特
施洗者約翰的傳道
1635～1636
油彩畫布貼至木板
62.7×81.1cm
柏林國立美術館藏

林布蘭特
聖家族 1635
油彩畫布
183.5×123.5cm
慕尼黑古繪畫陳列館藏
（左頁圖）

在繪製「基督受難」系列作品這段期間，林布蘭特曾於1636年至1639年間寫過七封信給惠根斯。他在第一封信（1636年）中解釋稱，〈升舉十字架〉已完成，〈復活〉與〈下葬〉則完成了過半；並在第三封信（1639年）中稱，後二幅已完工，同時還表示那是「最偉大與最自然的情節」。而在另外一封信中，他認為該二幅作品應值一千金元，後來他又降價為六百金元，但不包括四十四金元的框架費用，這樣高的索價足以證明這五幅作品的高品質製作了。

林布蘭特在他一生中描繪有關神話的主題並不多，1636年所畫的〈達娜伊〉，算是一幅難得的巴洛克風格作品。這是一幅有

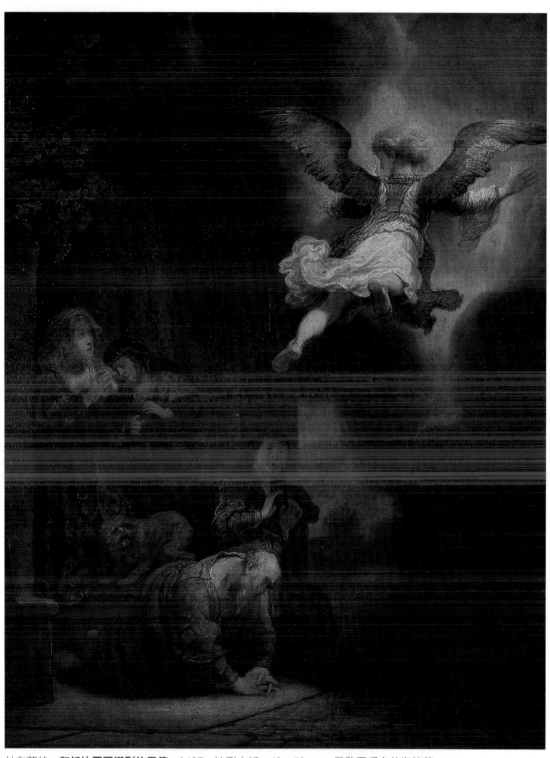

林布蘭特　**和托比亞司道別的天使**　1637　油彩木板　68×52cm　巴黎羅浮宮美術館藏

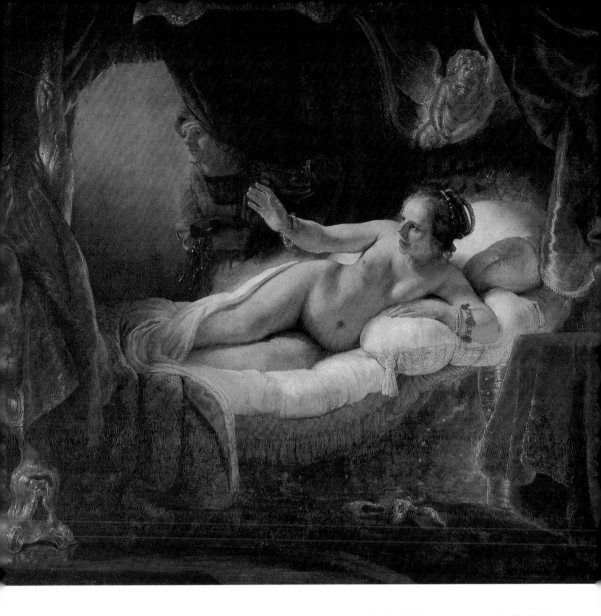

林布蘭特
達娜伊 1636～1639
油彩畫布
185×203cm
聖彼得堡艾米塔吉美術
館藏

關希臘神話阿爾戈（Argos）的國王阿克利希士（Akrisios）的寓言畫。阿克利希士曾被一名先知警告，他的女兒達娜伊（Danaë）會生一個將來可能會殺他的兒子，因此他將女兒達娜伊禁閉在青銅所造的塔內，企圖要讓他女兒永遠能夠守住她的貞節。我們可以從圖的右上方見到，哭泣的愛神丘比特，其雙手已被上了手鐐。此事被天神宙斯發覺，結果宙斯化作黃金雨與她幽會，生子珀爾修斯（Perseus），應驗預言。

　　林布蘭特巨幅油畫〈達娜伊〉，描繪橫臥在有金色帳和黃金

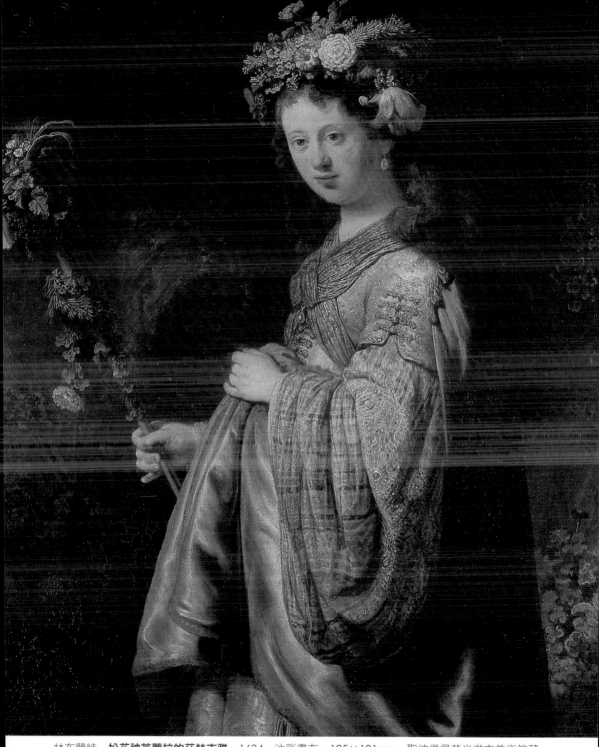

林布蘭特　**扮花神芙蘿拉的莎絲吉雅**　1634　油彩畫布　125×101cm　聖彼得堡艾米塔吉美術館藏

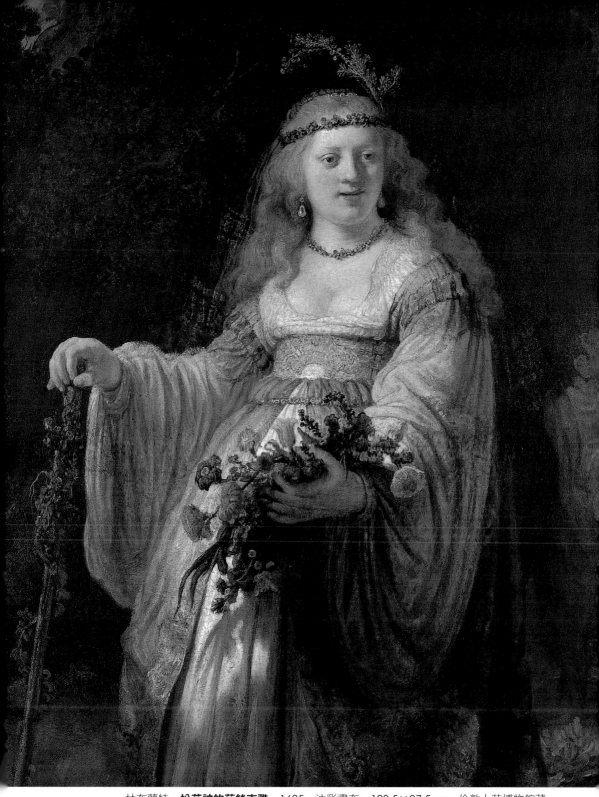

林布蘭特　**扮花神的莎絲吉雅**　1635　油彩畫布　123.5×97.5cm　倫敦大英博物館藏

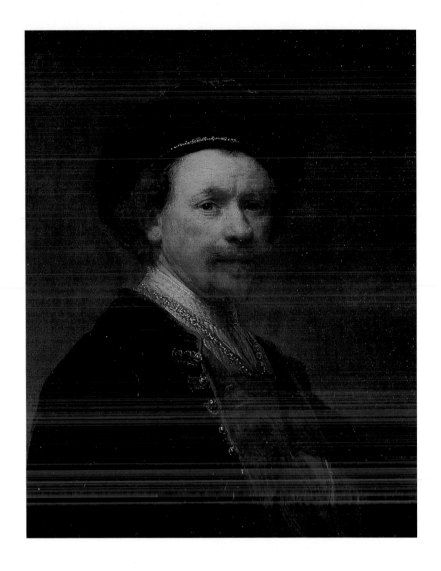

林布蘭特　**自畫像**
1639　油彩木板
62.5×50cm　洛杉磯
諾頓西蒙美術館藏

天蓋床上的達娜伊，雙足半隱在床被裡，身體和手勢迎向光線射來的方向，傳達出她迎接來訪者的驚喜。幕後老女僕拉開床帳在告知宙斯將化作一陣黃金雨而降臨到她身上。畫面以一束光線強調事件的關鍵時刻，使人聯想到宙斯將降臨。林布蘭特生動畫出達娜伊情緒洋溢的一面，表達她心情激動和等待愛情的喜悅，也強調了女性美和她的吸引力。此畫完成於1639年，現藏於聖彼得堡的艾米塔吉美術館。是林布蘭特最大的油畫作品之一。

　　在1630年代，林布蘭特有許多作品均是以莎絲吉雅做模特兒。他初期的習作顯示她是一名非常動人的少婦，她後來似乎

林布蘭特
東方的貴族
1632　油彩畫布
152.5×124cm
紐約大都會美術館藏
（右頁圖）

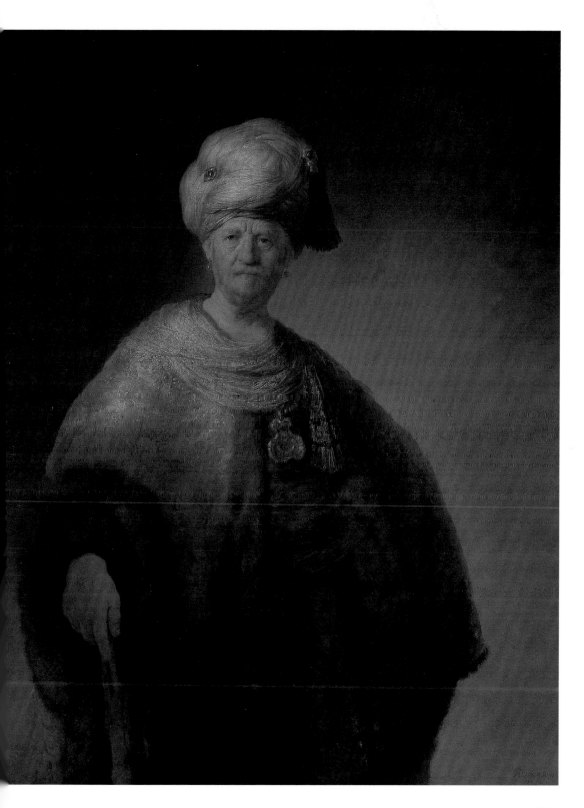

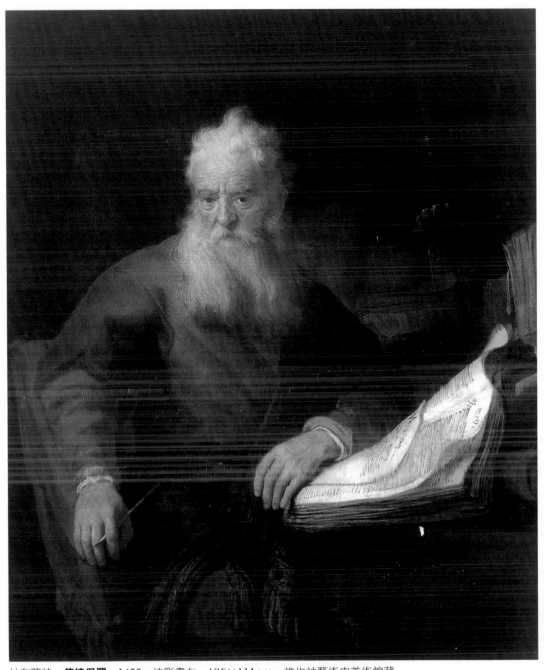

林布蘭特　**使徒保羅**　1633　油彩畫布　135×111cm　維也納藝術史美術館藏
林布蘭特　**使徒保羅（局部）**　1633　油彩畫布　維也納藝術史美術館藏（右頁圖）

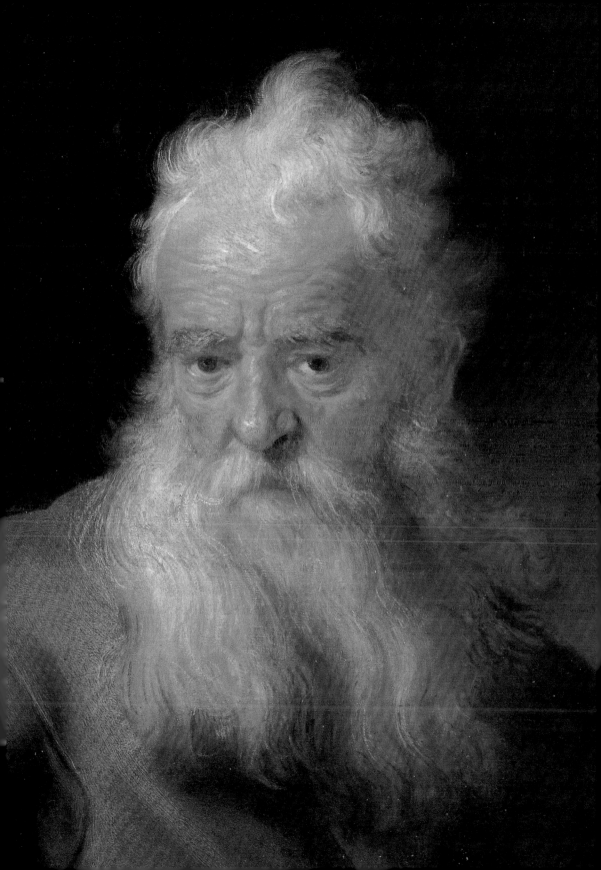

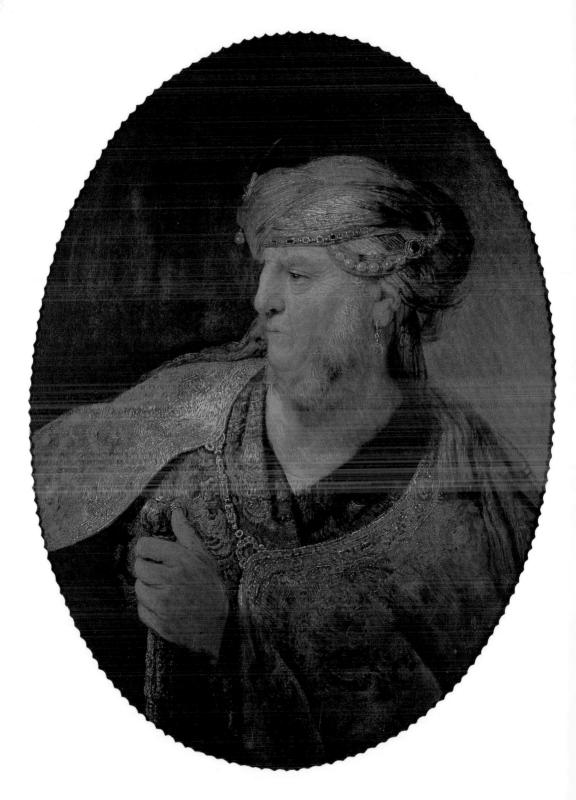

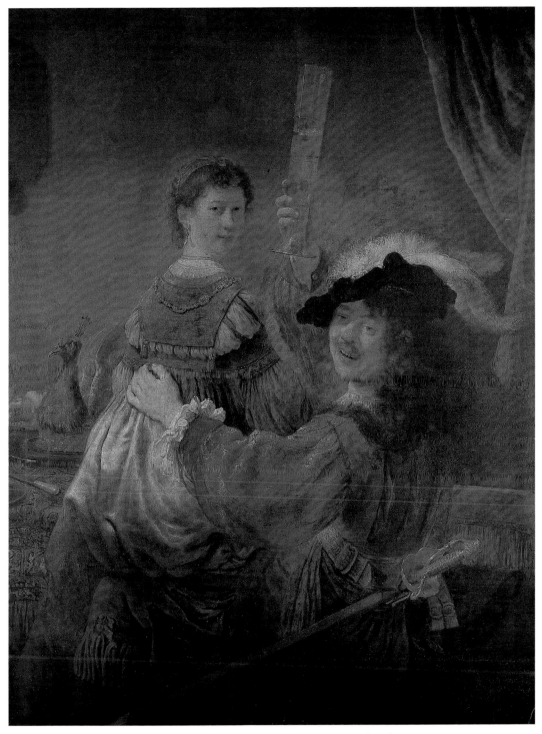

林布蘭特　**酒館中的浪子**　1635～1636　油彩畫布　德國德勒斯登國立美術館藏
林布蘭特　**著東方衣裳的男子**　1633　油彩木板　85.8×63.8cm　慕尼黑古繪畫陳列館藏（左頁圖）

得了病而逐漸顯得蒼老，她在1635年曾生一子，僅活了兩個月，1638年及1640年她又再生了兩個女兒也相繼早夭。林布蘭特曾在她二十六歲時為她畫了一幅擁抱嬰兒的肖像素描，她看起來似乎要比實際的年齡大了一倍。

儘管莎絲吉雅的病讓林布蘭特感到非常沮喪，不過他的藝術倒是沒有受到任何憂傷的影響。1639年他還在阿姆斯特丹的猶太人區，以貸款的方式購買了一幢漂亮的房屋，顯然他相信他成功的財務狀況會持續下去，同時他認為一名傑出的藝術家也該過得像達官富商一般的生活。結果此屋竟成為他的財務負擔，他在1660年被迫遷出，1911年該屋由荷蘭政府改成今天的「林布蘭特美術館」。

步入中年開始反思藝術與人生

圖見66頁

1639年林布蘭特已三十三歲，以他那個時代的標準而言，可以說是已經逐漸邁入中年階段，這必然也會促使他反思到自己本身的問題。從他此時期的自畫像的眼神中，觀者可以感覺出他此時的內心世界，他似乎在探尋什麼。他在萊頓奮鬥過一段時間如今在阿姆斯特丹也已功成名就，有了大房子住，來往的盡是上流社會達官顯要人士，他好像已經看盡了世俗的名利，而即將要從迷夢中清醒過來似的。

林布蘭特與其他許多藝術家不一樣的地方是，他從未曾與社會脫節。他的藝術淡然地檢視著社會大眾的生活，有時他偶然也會畫一些帶諷刺性的作品。他曾作過一幅描繪一名僧侶與農婦私通的版畫，當然那只是在批評人類的行為，並不是在攻擊天主教會。他還曾以一名長得似驢子的學者模樣作素描，來諷刺藝評家，這可是一般藝術家不敢做的事情，同時在他許多描繪流浪漢、農民、跛子、乞丐、小販的習作中，明白地表露了他的同情對象，也間接地表示他痛恨特權壓力，不過我們並無證據顯示他希望徹底改變他的世界。

顯然，林布蘭特在與他所繪肖像主人翁的顯貴社會相處時，

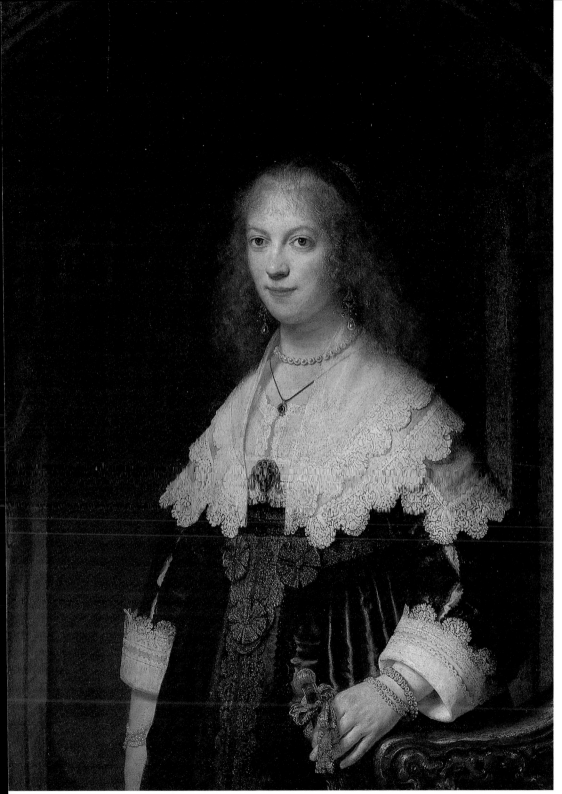

林布蘭特　**瑪利亞・德莉普肖像**　1639　油彩木板　107×82cm　阿姆斯特丹國立美術館藏

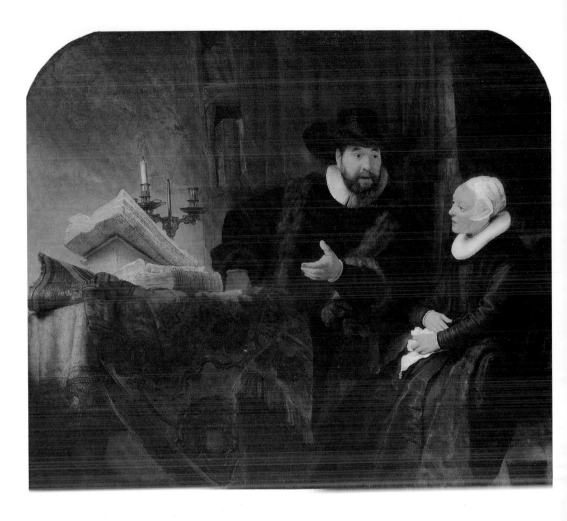

也不見得舒服如意，他們的價值觀與他不相同，他覺得還是與他的家人與好友在一起比較輕鬆自在。17世紀的上流荷蘭人，一般言，他們較重視的兩件大事即是宗教與金錢，而林布蘭特對嚴格宗教道德規律並不將之放在眼裡，財富的追求也不是他人生的主要目標，他自己的生活習慣相當克己而力求簡單化。即使在他後來瀕臨破產邊緣時，他也未曾向別人借過錢。

在1635年至1642年間，他的親人接二連三亡故；三名子女、母親及他最敬愛的表妹，而最讓他感到悲痛的是他妻子莎絲吉雅的過世。莎絲吉雅死後，他為了照顧家中的小嬰兒提杜斯（Titus），顧了一名寡婦來家幫忙，這名寡婦名叫潔西・迪克斯（Geertghe Dircx），她脾氣不太好，自1642年進入林布蘭特的

林布蘭特
柯諾菲・克雷松・安斯羅和妻子
1641　油彩畫布
176×210cm
柏林國立美術館藏

林布蘭特
柯諾菲・克雷松・安斯羅和妻子（局部）
1641　油彩畫布
柏林國立美術館藏
（右頁圖）

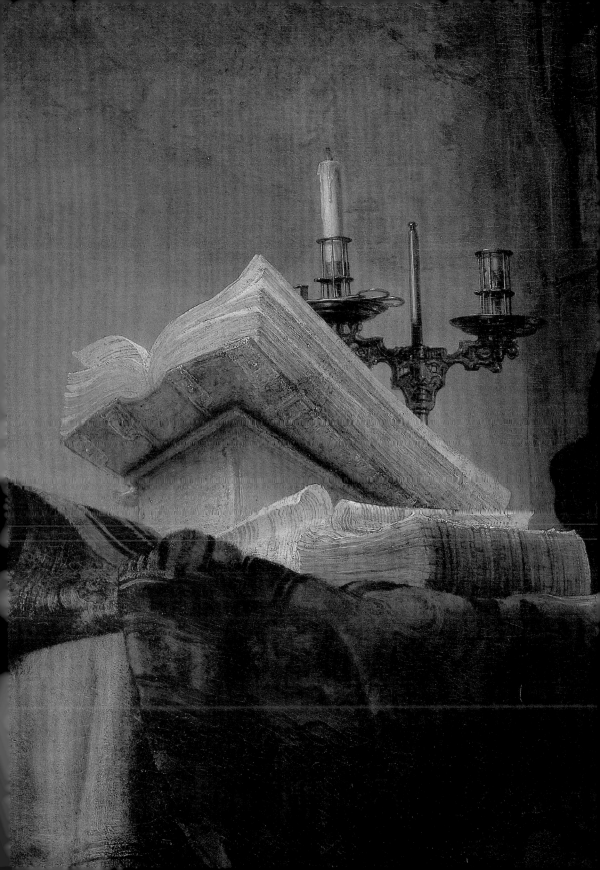

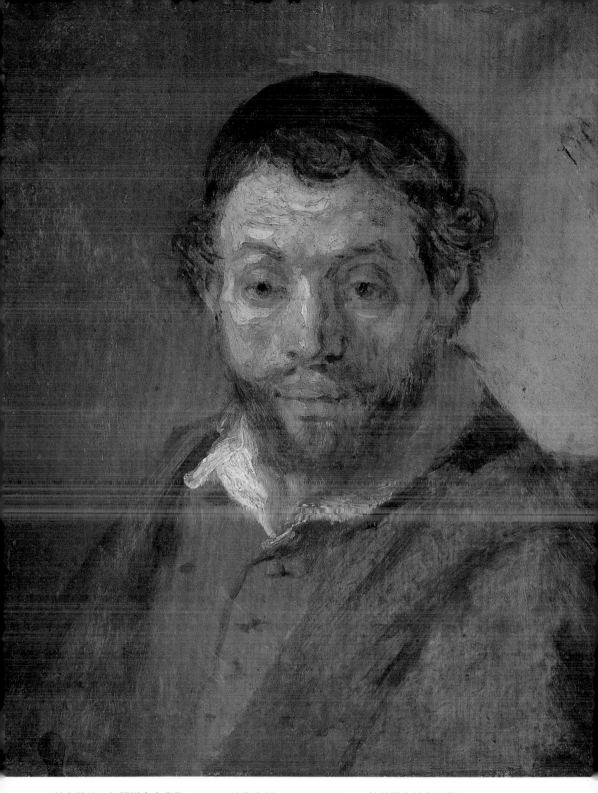

林布蘭特　**年輕猶太人肖像**　1647　油彩木板　24.5×20.4cm　柏林國立美術館藏

家中，即成為他的包袱，七年後她被辭掉了。

　　1640年代中期，林布蘭特另外又找來一名叫亨德麗吉‧史托菲兒（Hendrickje Stoffels）的少女，來家中擔任女管家的工作。從許多他為亨德麗吉所繪的肖像畫中，可以看得出她是一名溫柔、單純又好心腸的女孩子。她不但身兼女管家與模特兒，後來竟變成了林布蘭特的妻子，她還為他生了一個女兒，也取名為柯妮里雅，以紀念他與莎絲吉雅所生而早夭的兩個女兒柯妮里雅一世與柯妮里雅二世。亨德麗吉來到家中時才二十多歲，一直侍候林布蘭特到她三十七歲（1663年）過世。

　　到了1648年時，林布蘭特多少會重新評估他的藝術世界；在私生活上，他非常滿意尚有亨德麗吉與兒子提杜斯陪伴他，在藝術上，他即將進入一個嶄新的創作境地，這是其他的藝術家所少有的。

在巴洛克風尚中重新檢視古典主義

　　顯然在林布蘭特的藝術生涯中有一段轉型期，大約發生於1640年至1648年，也就是當他三十四歲至四十二歲這段時期，在這段轉型過渡期中，他必然曾面對一些要處理的問題。

　　林布蘭特在世時，正逢巴洛克風格當道的時代，無疑地他也避免不了巴洛克風格的影響，在大約1640年前後，他探索並運用了巴洛克風格的元素；諸如激烈的動感、戲劇性的對角斜線、曲線與對比的光線等。不過，他也尋求其他的方式來表達他內心日趨簡單寧靜的深沉感覺，他回溯重溫文藝復興時期大師的作品；從古典主義（Classicism）找到了方法。

　　古典主義的傳統藝術規則，像解剖學、人體的透視比例、正確的圖畫結構以及其他學院成規，均是藝術專業所不可或缺的。其實林布蘭特早年即已表達過他反古典主義的立場，甚至有時還加以諷刺，比如說，他早期的一些裸體版畫中，所畫似柔軟糕點般的肥大人體，即是違反文藝復興時代的神聖美與形式。

　　林布蘭特他不僅反對不真實的古典裸體，同時也不贊同陳腔

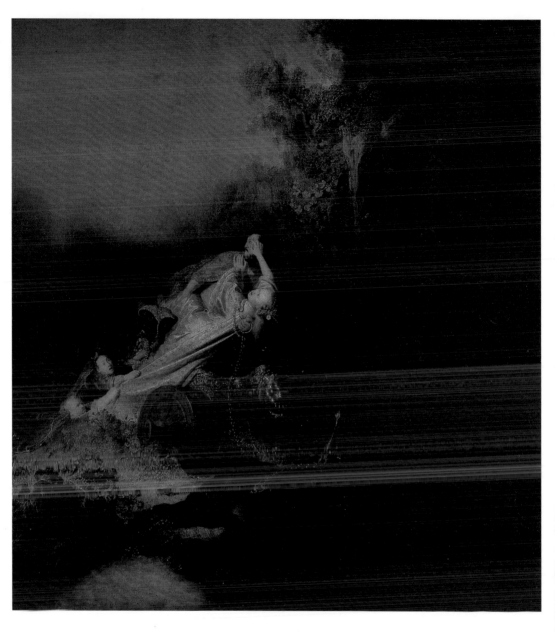

林布蘭特
掠奪女閻羅
1632　油彩木板
84.5×79.5cm
柏林國立美術館藏

濫調的學院派美學成規，比如說，許多古典主義的畫家，總免不了要畫一些充滿掠奪暴力的古代神話故事，很多歌劇也需要此類主題的作品。在傳統的掠奪場景中，經常將受害者的雙臂描繪成Y字形，以顯示她們全然屈服的悲慘命運，這對林布蘭特來說，那的確是不可思議的畫面，他想不通何以受害的婦女從不掙扎反抗。在他自己早年所畫的〈掠奪女閻羅〉中，他就曾把受害者描

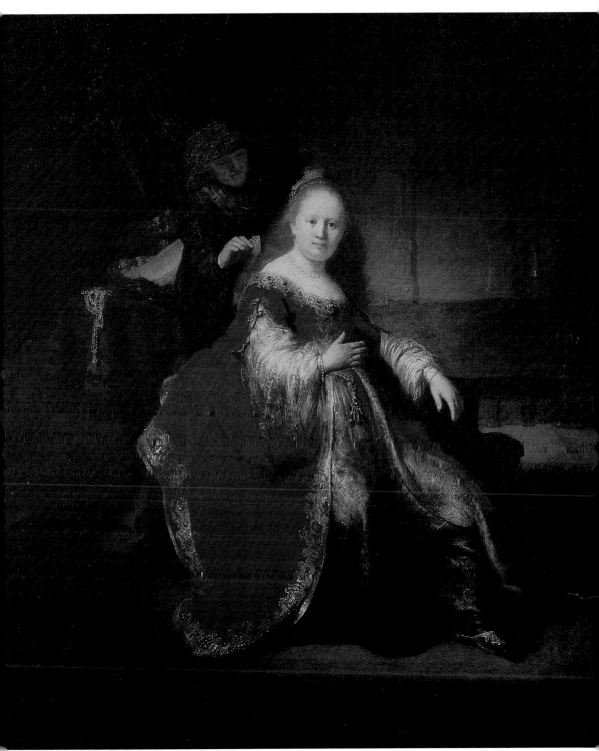

林布蘭特　**化妝的以斯帖**　1633　油彩木板　108.5×92.5cm　加拿大國立美術館藏

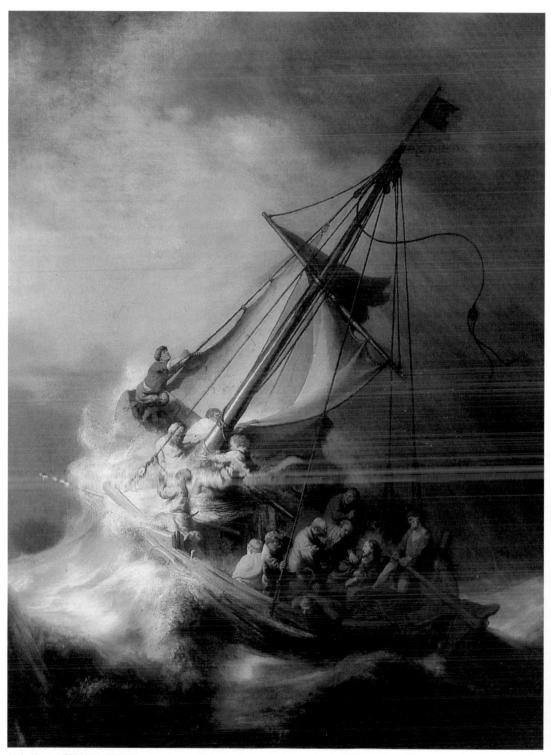

林布蘭特　**耶穌平息暴風雨**　1633　油彩畫布　160×128cm　波士頓伊莎貝拉・斯杜瓦特・加德納美術館藏

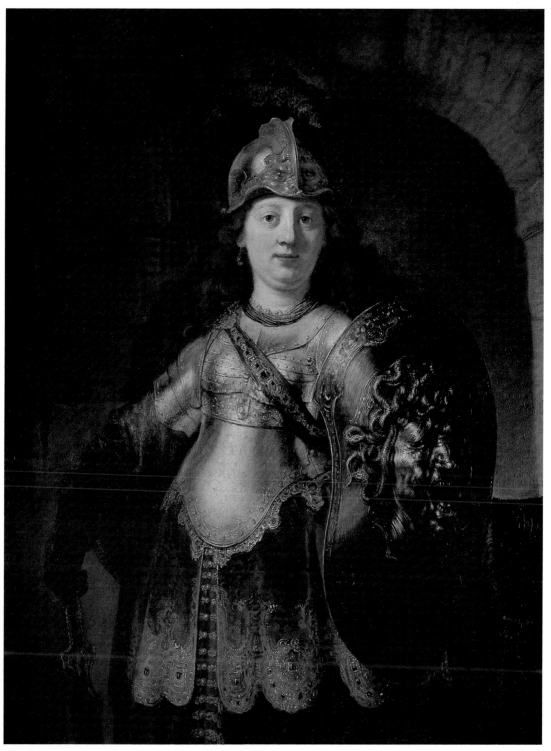

林布蘭特　**女戰神貝羅娜**　1633　油彩畫布　126×96cm　紐約大都會美術館藏

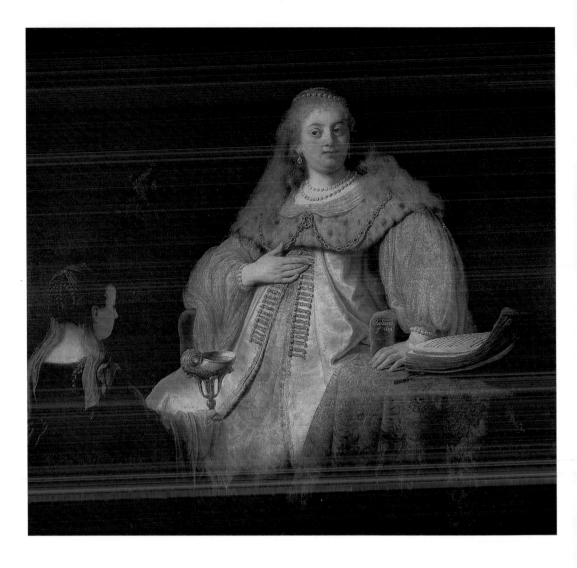

繪成，以她的一隻手握住來犯者的喉頭，而另一隻手則瘋狂地抓
住另一名來犯者的臉頰。

　　林布蘭特的反古典主義，絕不會是什麼都加以反對的，那
只是在顯示他僅相信環繞在他四周所見到的世界，而不願意接受
那些顯然愚蠢的事情，他在排除了他認為較可笑的古典主義元素
之後，仍保留了不少讓他深深推崇的部分。他收藏過不少文藝復
興時期大師，如提香、達文西、曼特格納（Mantegna）、丟勒
及拉斐爾的複製版畫，他自己也臨摹了一些大師的作品，有時還
在他自己的作品中挪用了他們的題材。他還收藏了一些古代的雕

林布蘭特
**雅德米莎接過混有丈夫
骨灰的酒杯**
1634　油彩畫布
142×153cm
馬德里普拉多美術館藏

林布蘭特
掠奪嬰孩
1635　油彩畫布
177×130cm
德國德勒斯登國立美術
館藏（右頁圖）

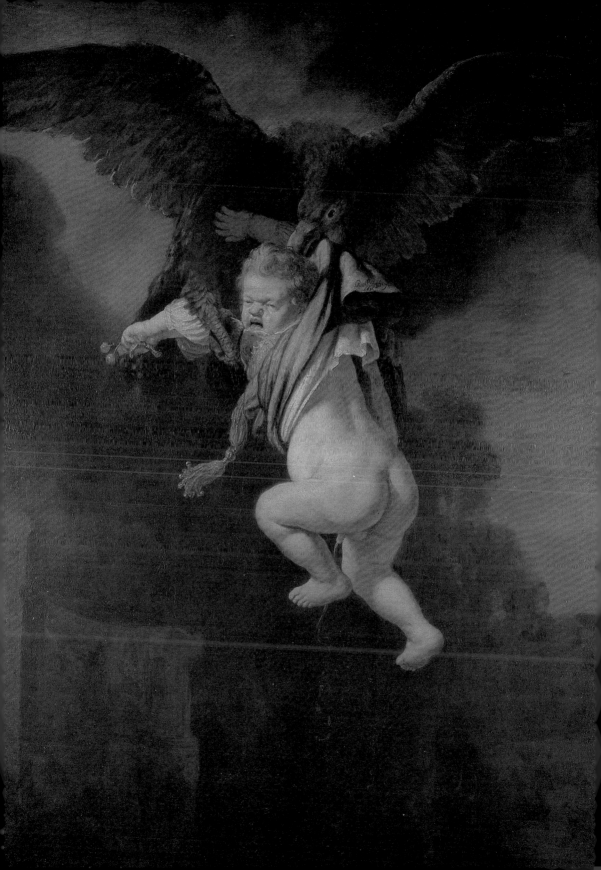

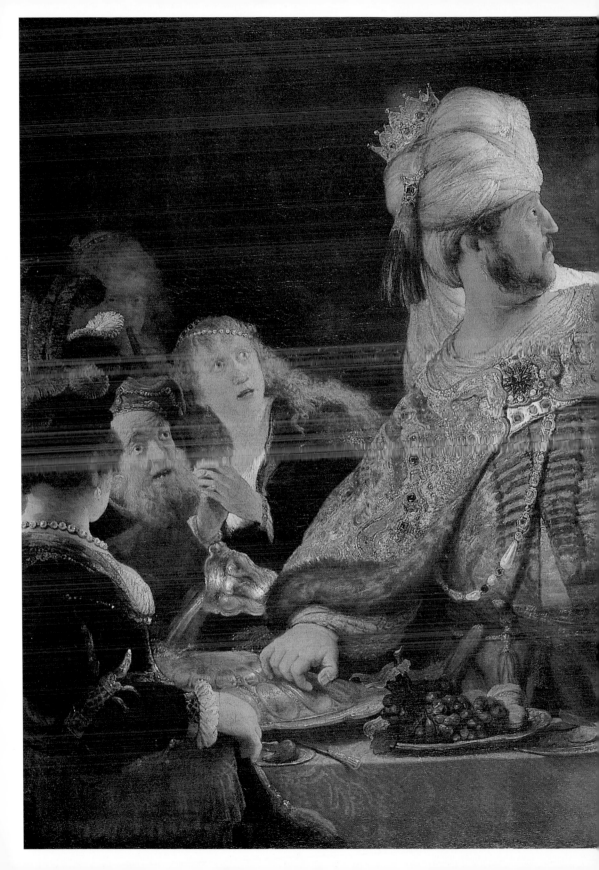

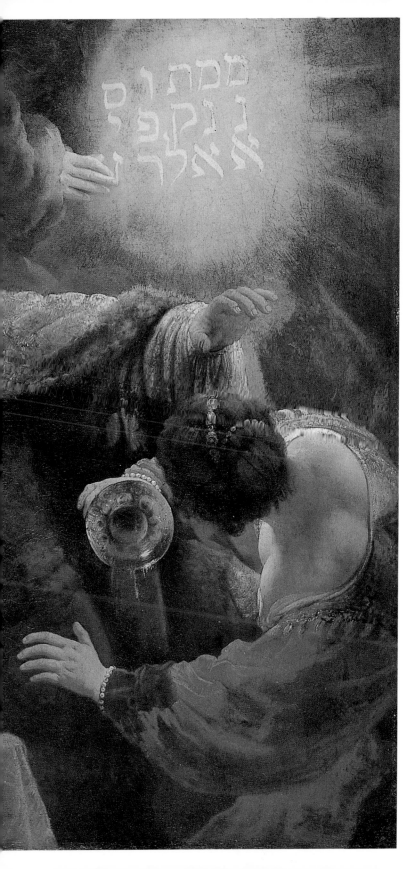

林布蘭特
巴塔札爾的盛宴 1635
油彩畫布　167.5×209cm
倫敦國立美術館藏

林布蘭特　**參孫威嚇義父**　1635　油彩畫布　159×131cm　柏林國立美術館藏

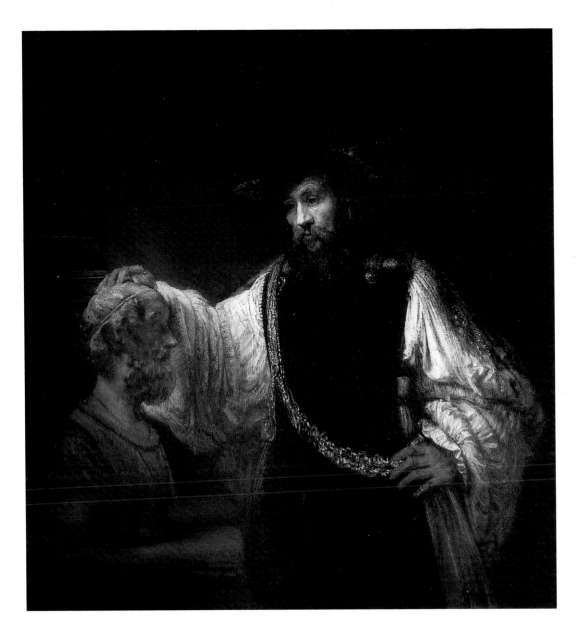

林布蘭特
亞里士多德凝視荷馬雕像
1653　油彩畫布
143.5×136.5cm
紐約大都會美術館藏

鑄與半身雕塑像，並以之做為他作品中的成員，像他1653年所作的〈亞里士多德凝視荷馬雕像〉，即是一例。他將這些雕像當作他作品中的模特兒，當然他不是在回應他們那完美的外形，而是想從他們身上獲得一些精神啟示。

　　他在轉型期間，曾自古典世界吸收了廣博、簡約、莊嚴，以及永恆的特質，或許也可以說，他與古聖先賢分享了這些美好的

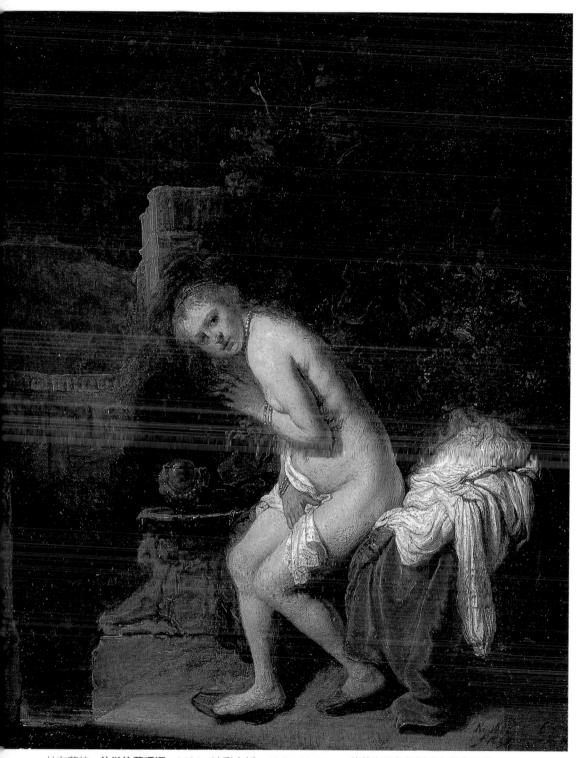

林布蘭特 **沐浴的蘇珊娜** 1636 油彩木板 47.2×38.6cm 荷蘭海牙莫里斯邸宅美術館藏

88

林布蘭特
瞎眼的撒姆生
1636 油彩畫布
236×302cm
德國法蘭克福市立美術
館藏

特質。在他1640年所畫的自畫像，即明顯表露了他轉向古典主義取經的前兆，他自畫像中的安靜與均衡感，顯然係受拉斐爾與提香作品的古典主義精神影響，既有他們的金字塔結構，也有文藝復興時期的典型穩定水平線條。

曠世巨作〈夜巡〉完成於轉型期

　　林布蘭特作品中的古典主義成份，也並不是突然出現的，那是在轉型期中交替實驗，逐漸演化而形成的新藝術方向。在他最知名的作品〈夜巡〉中，我們雖然可以從圖中的背景建築找到一絲古典主義的預示，不過基本上，這幅完成於1642年的傑出畫

林布蘭特
夜巡 1642 油彩畫布
363.×437cm
阿姆斯特丹國立美術館藏

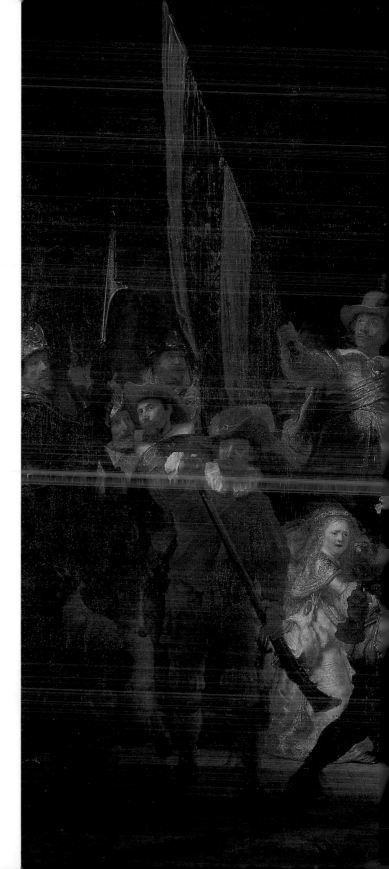

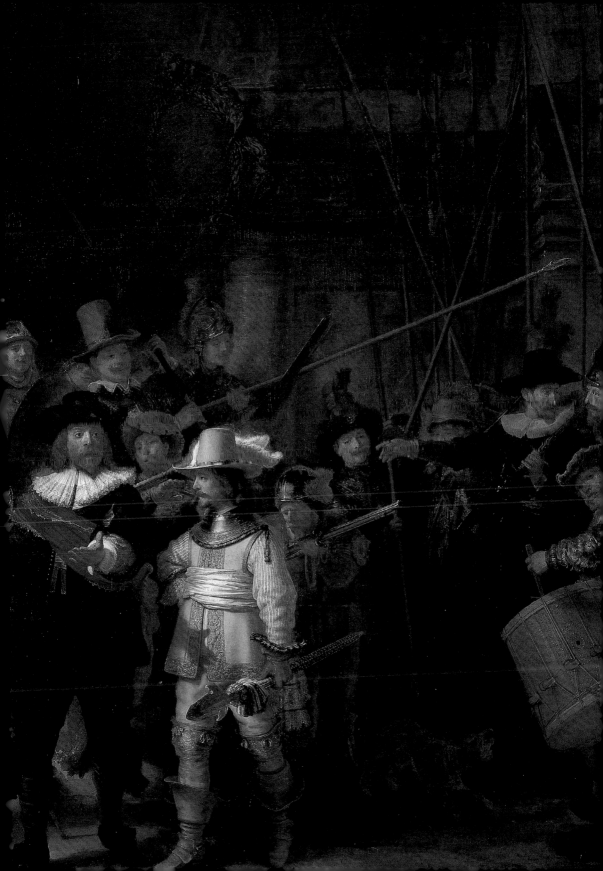

作，應屬於巴洛克風格的作品。

〈夜巡〉圖中所描繪的民兵，在林布蘭特繪製的當時，正處於太平時期，並不需要他們去防守阿姆斯特丹，或是執行任何夜間巡邏勤務。而他們的聚集，主要還是為了從事社會工作或戶外體育活動，作品中的民兵，如果說有什麼特別任務的話，也許可以解釋為，他們正要前往廣場參加射擊比賽，或是參加遊行活動。

林布蘭特最遭人批評的，恐怕還是他的低色調使用，他的作品予人的印象總是單一的色彩，甚至於有人給了他一個「褐色林布蘭特」的雅號，這也許是因為他在繪畫中強有力地運用明暗表現法，以強調光影的神祕特性，而弄髒了他的色彩，使藝評家感到困擾。

理論上言，〈夜巡〉並沒有如批評家所稱的情況出現，畫面上的空間變化雖然豐富，卻尚還沒有出現他後來大膽奔放的色塊與筆觸。不過這幅傑作的表面，也已被後人塗滿了金光色調，他們的意圖可能是為了要保護畫作，同時他們還認為，如此可以讓畫面上的筆觸與色彩更能融合在一起。

〈夜巡〉是畫中班寧‧柯格（Banning Cocq）隊長與他的十七名民防隊員一起委託林布蘭特繪製的，在畫中背景的徽章物上還被添加上他們各人的名字，雖然民兵們都希望他們在這幅群像畫中被畫得明顯一些，不過他們可能也應該早已從他十年前的〈杜普博士的解剖課〉瞭解到林布蘭特的風格，當然他們不會知道這幅傑作在以後會有如此顯赫的名聲（荷蘭皇家航空公司KLM，曾將此作品製成海報，邀請全世界的旅客來荷蘭旅遊）。

這幅原作尺寸約13英呎乘16英呎的巨作，是林布蘭特最具革命性的繪畫，他將傳統的荷蘭群體肖像畫化成為充滿光線色彩與動感的激情作品，畫面龐然巨大而又複雜，但卻不失統一，令觀者可以感受到其輝煌喧擾的巴洛克風格情調：鼓聲、槍聲、槍管通條碰擊聲、狗叫聲、兒童哭喊聲，不絕於耳。而班寧‧柯格隊長與另一名著黃制服的副官，正帶領著尚未成形的隊伍向前行進中。兩條向中心移動的斜線更增強了動態的感覺，右邊副官手上

林布蘭特
夜巡（局部）
1642　油彩畫布
阿姆斯特丹國立美術館藏
（右頁圖）

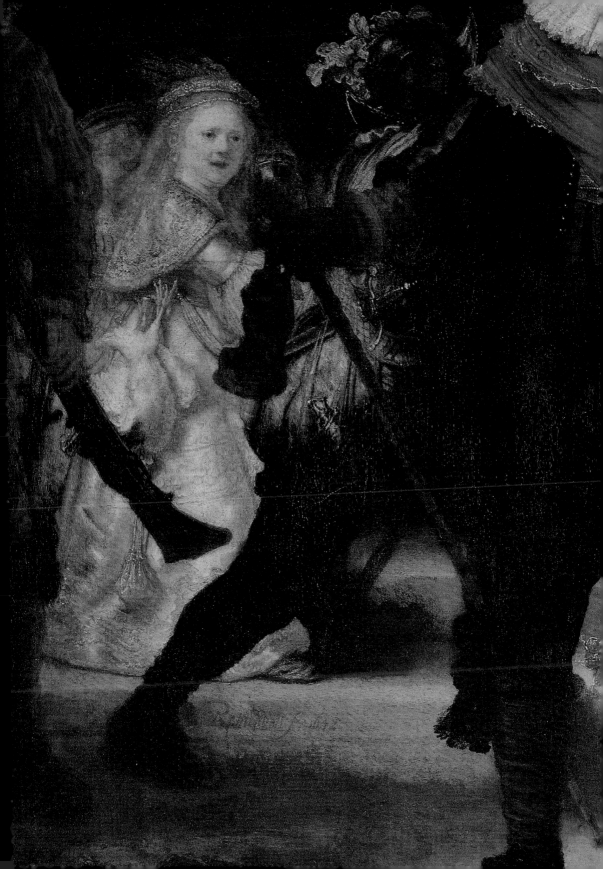

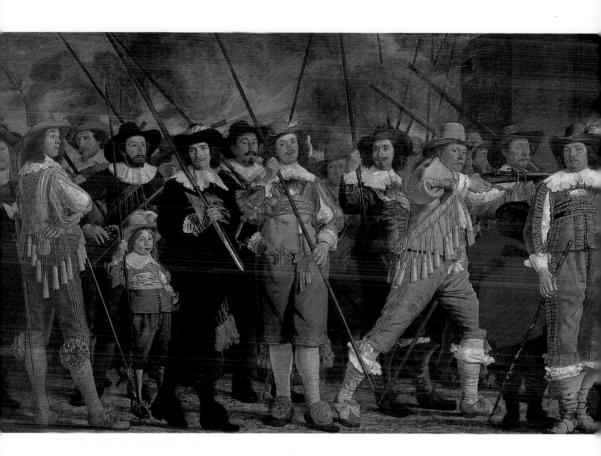

正握著具透視感的長劍，其上是一隻長槍，再上面則是茅槍，而左邊隊長則握著旗竿，與之並排而立的尚有長槍與旗子。

作品中整個畫面的動感，因有力的光影對比而達到高潮，林布蘭特在這裡所運用的光影是基於美學上的觀點，而並非從嚴格的邏輯原則而來，光源似乎來自他心中的太陽，他唯一的目標就是要創造出似夢境般的氣氛與戲劇性的效果。這幅作品為他帶來約一千六百金元的酬金。

林布蘭特
海爾希特　畢喀爾隊長和布拉吾副隊長的射擊隊　1639　油彩畫布
235×750cm
阿姆斯特丹國立美術館藏

潮流雖改變，仍堅持自己的藝術探索

1642年，林布蘭特處在他藝術生涯的最高點，此後他的聲望即開始走下坡。他聲望下降的理由何在？有一部分原因是出於荷蘭人的藝術品味開始轉變，在1640年代，也許生活於太平日子裡的

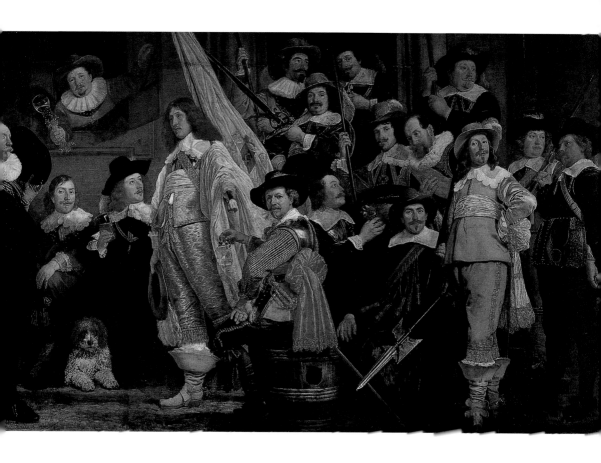

富有人家，逐漸喜愛上法蘭德斯優雅的風尚，他們開始中意亮麗的色
彩與雅緻的手法。像法蘭德斯肖像畫家安東尼·凡戴克即在這方面
開了風氣之先，他是一名傑出的藝術家，但卻缺少了林布蘭特的深
度。同時林布蘭特的明暗表現技法也令收藏者不甚滿意。

　　林布蘭特的學生中，像雅各·巴克蘭（Jacob Backer）與費迪
南·波爾（Ferdinand Bol），很快就適應了這種華麗雅緻的品味，
不久即開始獲得更高價的委託，生意反而超過了他們的老師。不過
林布蘭特對學生採取寬容的態度，他自己雖然越來越需要錢用，卻
不願意在他的藝術上做出任何讓步。他的作品變得日益穩健深沉，
可是此時並沒有幾個荷蘭收藏家認同他的藝術探索方向，甚至於連
他早期的贊助人康斯坦丁·惠根斯也不再支持他了。

　　林布蘭特聲望下落的另一原因，可能是他太熱心於聖經故事
的描繪。在他藝術生涯之初，宗教作品的市場雖然不是很穩定，

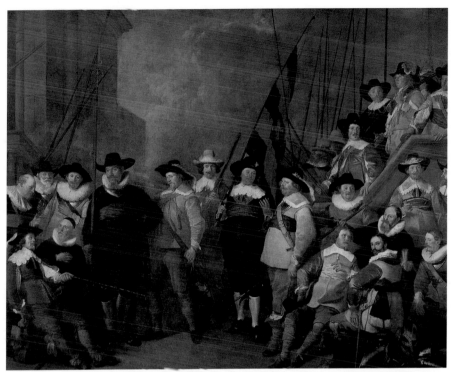

林布蘭特　**巴喀爾　古拉夫隊長和勞倫斯副隊長的射擊隊**　1642　油彩畫布　367×511cm
阿姆斯特丹國立美術館藏

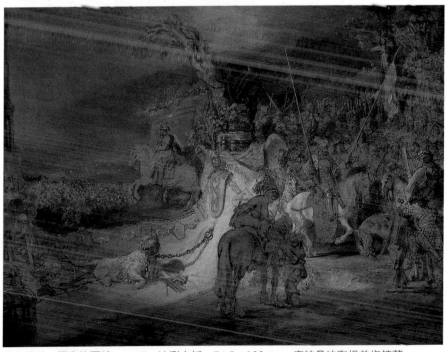

林布蘭特　**國家的團結**　1642　油彩木板　74.5×100cm　鹿特丹波寧根美術館藏

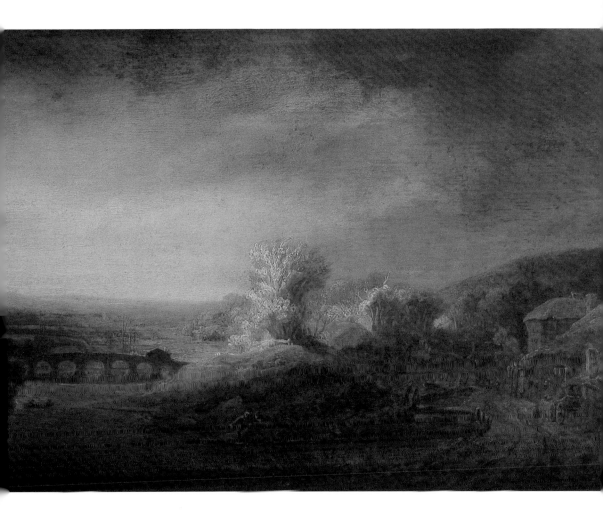

林布蘭特　**石橋風光**
1638　油彩木板
28×40cm
柏林國立美術館聽

但還算相當不錯。可是到了1640年代中期，描繪聖經故事的藝術家在荷蘭已不多見了。

　　林布蘭特主要還是一位肖像畫家，他的六百多件知名作品中，有四百件是屬於肖像類，而其中有許多肖像是畫耶穌基督、聖徒、先知及其他的聖經人物。他在聖經繪畫上所得到的酬金很少有記載，他畫此類作品似乎主要還是為了滿足他自己，而一般的荷蘭收藏家較喜歡把錢花在風景畫及風俗畫上。

　　在他的宗教繪畫中，林布蘭特逐漸從描述個人的外在行為，轉而關注內心的反應，在聖經故事上，他也不再以敘述的方式進行，而是表現其意義內涵。1640年代的林布蘭特作品，逐漸增強了人性價值的實現，這可能出自他個人不愉快的環境，他為了重新拾

回自己所失去的溫暖與親情，開始反覆地表現聖嬰耶穌的題材。

圖見102、103頁

在他此時期的「聖家族」作品，如1645年的〈聖家族與天使〉與1646年的〈聖家族與貓〉，他詳細地描繪他們的家庭生活細節：諸如聖母瑪利亞在小烤爐旁邊暖她的腳，而一隻貓正準備搶食剛餵過聖嬰的碗，林布蘭特將聖家族安排在荷蘭人的一般家庭生活中，而又未違背常理。

林布蘭特
有尖塔的風景
1638　油彩木板
55.9×72.4cm
波士頓伊莎貝拉・斯杜瓦特・加德納美術館藏
（上圖）

林布蘭特的著重生命內涵感覺與強調簡樸親情人性的面向，也同時出現在他的素描與版畫作品中。在1640年代，他的素描常愛以沾水筆與墨水為工具，他不用先做初步的鉛筆速寫，而直接使用沾水筆，有時也結合毛筆一起運用，他的筆觸簡潔細緻，讓許多收藏家誤認為這些作品尚未完成。

林布蘭特
聖家族
1640　油彩木板
41×34cm
巴黎羅浮宮美術館藏
（右頁圖）

在這段時期他的版畫，有些仍保留著具有戲劇氣氛與強烈明暗對比的巴洛克風格特徵，有些則顯示其寬廣與寧靜的觀點。在

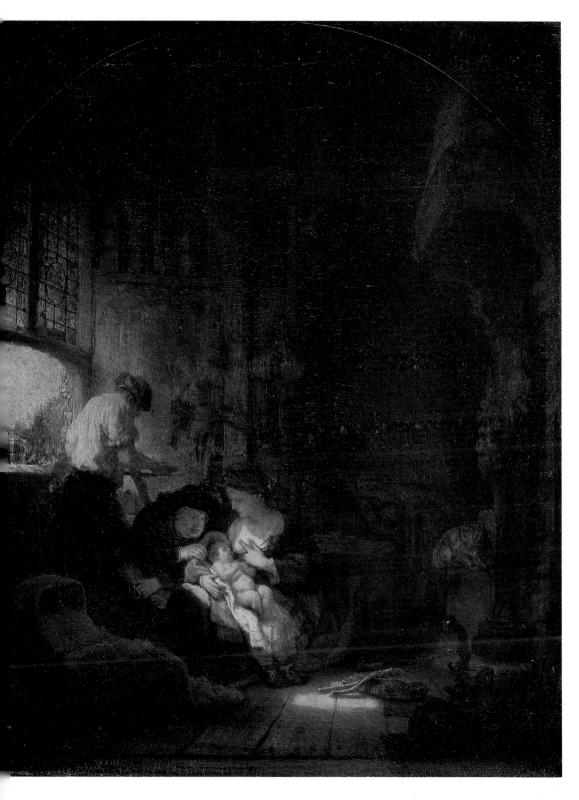

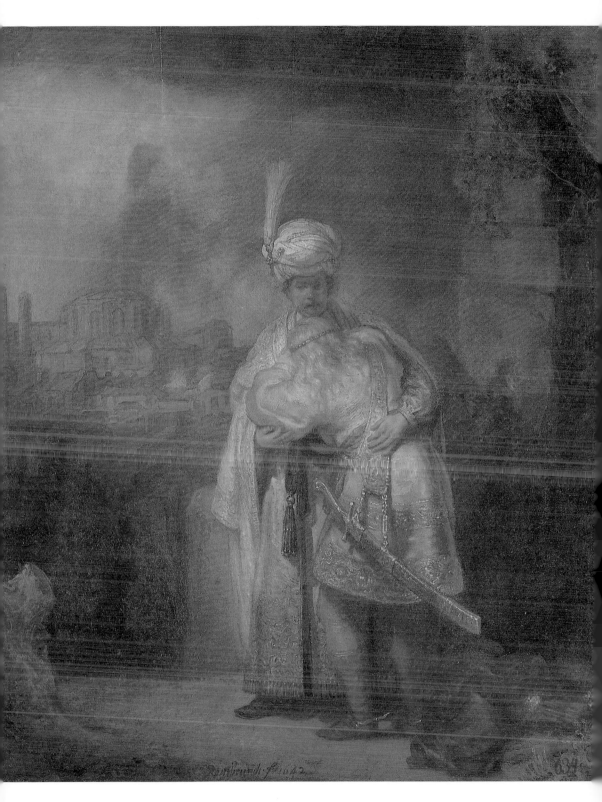

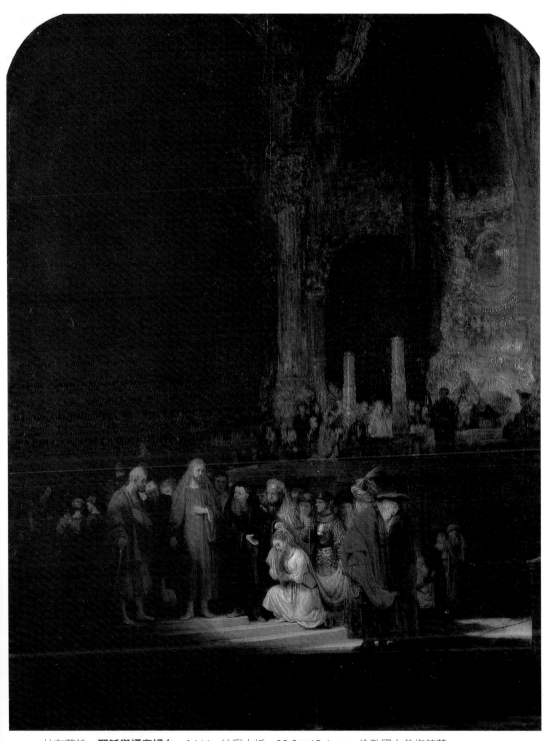

林布蘭特 **耶穌與通姦婦女** 1644 油彩木板 83.8×65.4cm 倫敦國立美術館藏
林布蘭特 **大衛向約拿單道別** 1642 油彩木板 73×61.5cm 聖彼得堡艾米塔吉美術館藏（左頁圖）

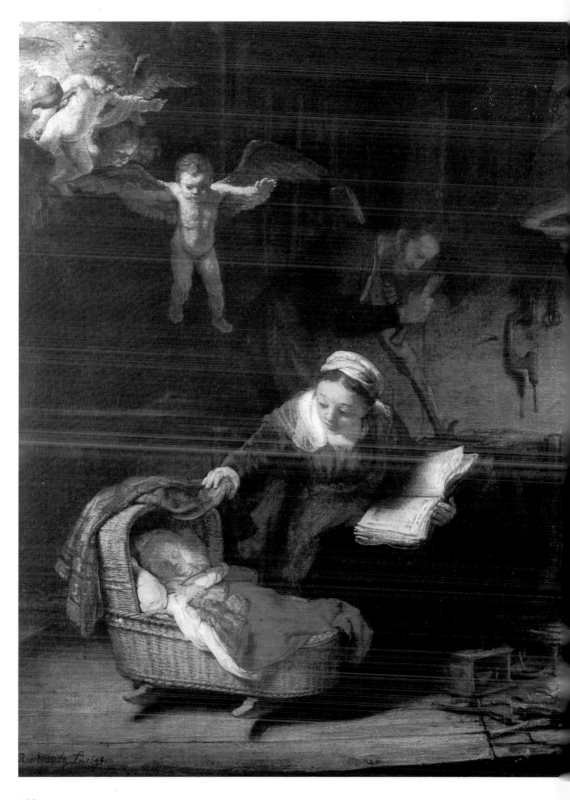

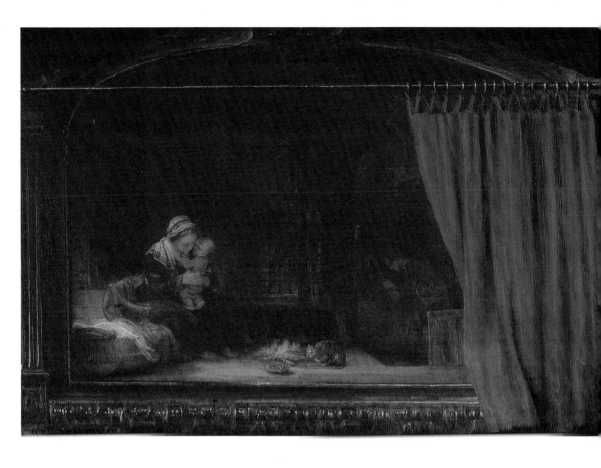

圖見108、109頁

林布蘭特
聖家族與貓
1646　油彩畫布
46.5×68.5cm
德國卡塞爾國立美術館
藏

林布蘭特
聖家族與天使
1645　油彩畫布
117×91cm
聖彼得堡艾米塔吉美術
館藏（右頁圖）

版畫技巧上他不僅加重了他的乾筆尖筆觸，還同時運用凸凹的刻版技術，以加強畫面上陰影的效果。他的大幅〈百元版畫〉，是以基督治癒病人的故事為主題。這是他藝術生涯中罕有的作品，林布蘭特並不限於描述基督的單一事跡，而是結合了聖經好幾個插曲場景於同一主題中。同時，他所描繪的耶穌基督與拉斐爾及米開朗基羅所畫的不同，他未將耶穌畫成超人的模樣，而是將之視為「人類之子」。

不善理財晚年陷入財務困境

　　林布蘭特在他藝術生涯的最後二十年，亦即1649年至1669年當他最為困頓時，他已將他的藝術提昇到精神的領域中。在他年輕時他的肖像人物畫似乎活生生地會呼吸，但尚不會思想，他早

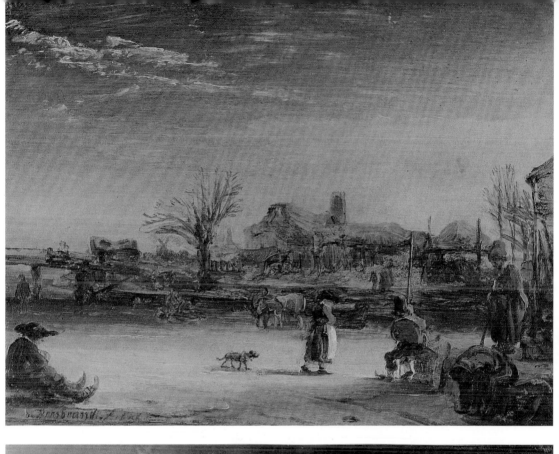

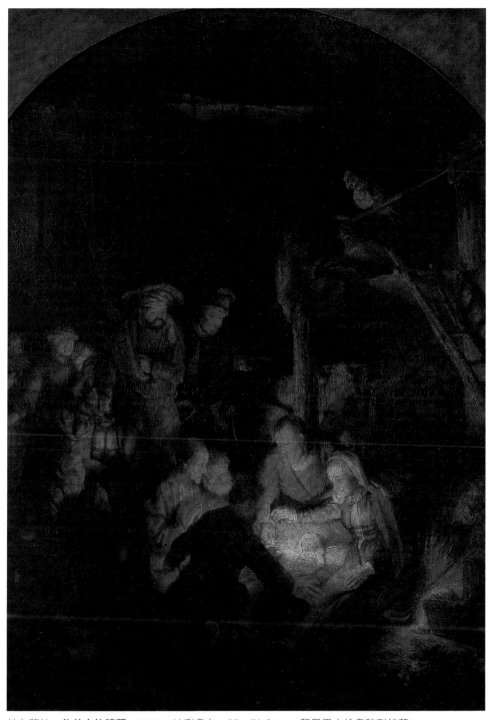

林布蘭特　**牧羊人的禮拜**　1646　油彩畫布　97×71.3cm　慕尼黑古繪畫陳列館藏
林布蘭特　**鄉村運河風光**　1646　油彩木板　16×22cm　德國卡塞爾國立美術館藏（左頁上圖）
林布蘭特　**有廢墟的河川風景**　1650　油彩木板　67×87.5cm　德國卡塞爾國立美術館藏（左頁下圖）

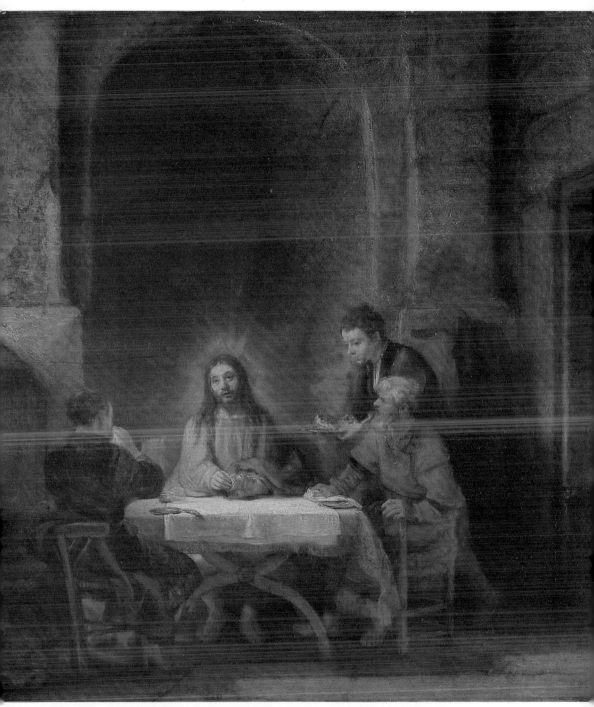

林布蘭特　**艾默斯的朝聖者**　1648　油彩木板　68×35cm　巴黎羅浮宮美術館藏

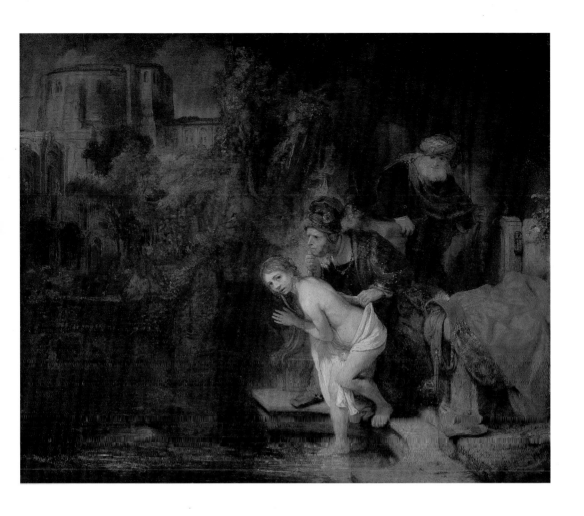

林布蘭特
沐浴的蘇珊娜
1647　油彩木板
76.5×92.8cm
柏林國立美術館藏

圖見113頁

期的肖像畫傳達的是活動的印象,到了1630年代與1640年代的成
熟期時,他的肖像人物變得較為深沉,主要在強調主人翁的內心
狀態,而較不注意外表的細節描繪。他只著眼於人物的特徵精
髓,以一種人性化的觀點來描繪,這使得他的主人翁不只是在思
想,同時還似乎在傾聽自己心靈深處的低訴。

　　他1654年所畫的〈詹‧西克斯的畫像〉非常引人注目,德國
藝術史家卡爾‧紐曼(Carl Neumann)在描述該作品時稱:「畫
中的人物充滿了思想,這位後來擔任阿姆斯特丹市長的主人翁,
似乎正要走出市鎮大廳,他好像在傾聽市民的傾訴,觀者從他的
眼神及複雜的微妙表情,可以感覺到市民所遭遇到的問題」。這
種不可解的精神性,林布蘭特認為乃是人類所共有,那是不分年

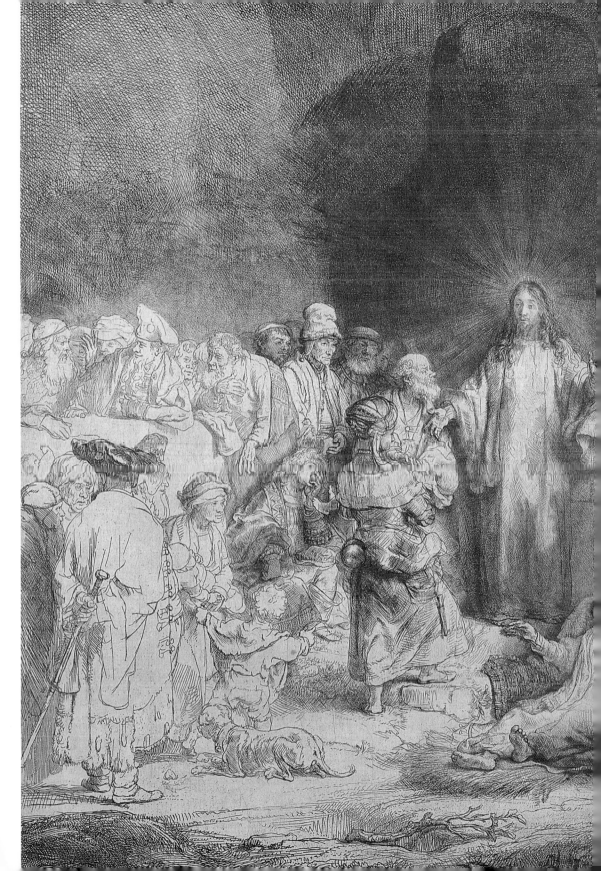

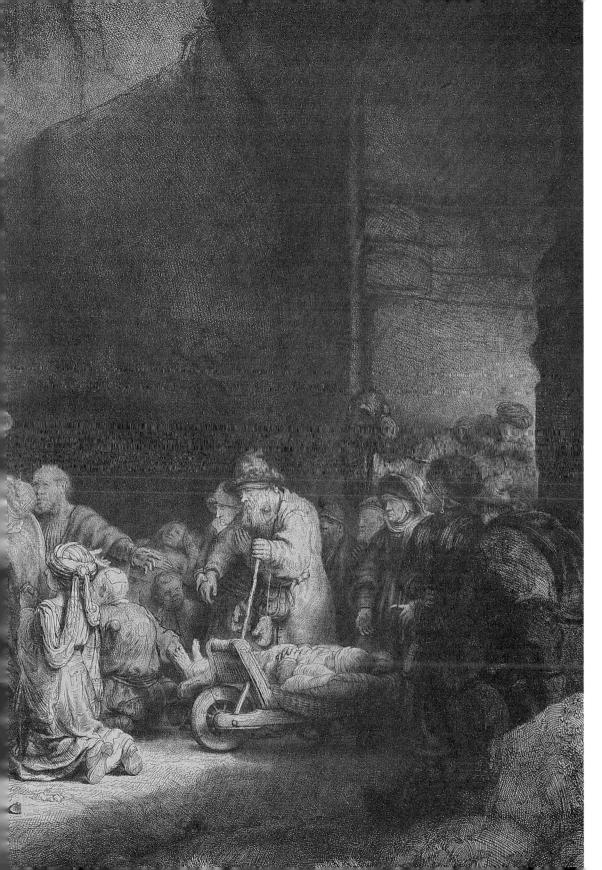

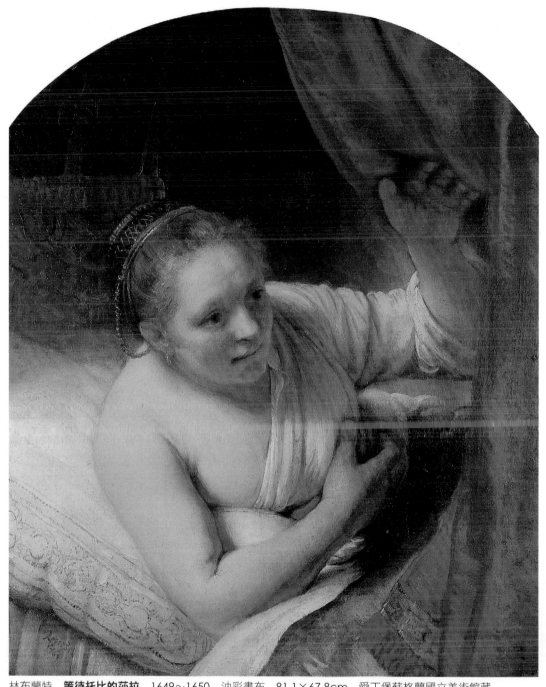

林布蘭特　**等待托比的莎拉**　1649～1650　油彩畫布　81.1×67.8cm　愛丁堡蘇格蘭國立美術館藏
林布蘭特　**百元版畫**　1649　銅版畫　28.3×39.5cm　柏林國立美術館版畫素描室藏（前頁圖）

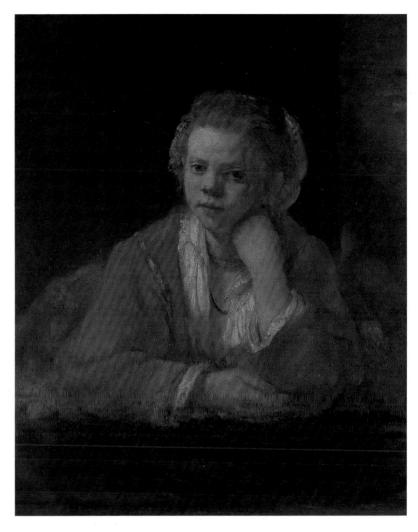

林布蘭特
窗邊的少女 1651
油彩畫布　78×63cm
斯德哥爾摩國立美術館藏

圖見116、119頁齡的，無論是他的〈兩名黑人〉、〈提杜斯畫像〉，或是〈亞里
士多德凝視荷馬雕像〉，他均能以「人同此心」的觀點來描繪。

　　至於林布蘭特成熟期與晚期的自畫像，更明顯地表露了他自
己的心情與境遇。在1640年，他的面容表達的是充滿了好奇光，
但已顯露出憂鬱與脆弱的表情，此刻他已被迫宣佈破產，而他的
家當珍貴收藏品正落入拍賣官的手中。

　　林布蘭特遭致財務破產的地步，並非一朝一夕所致。在1650
年代他所接受的顧客委託生產，已大不如1630年代，當然也不是
完全沒有客人上門，他的版畫作品持續有銷路，甚至於還遠銷到

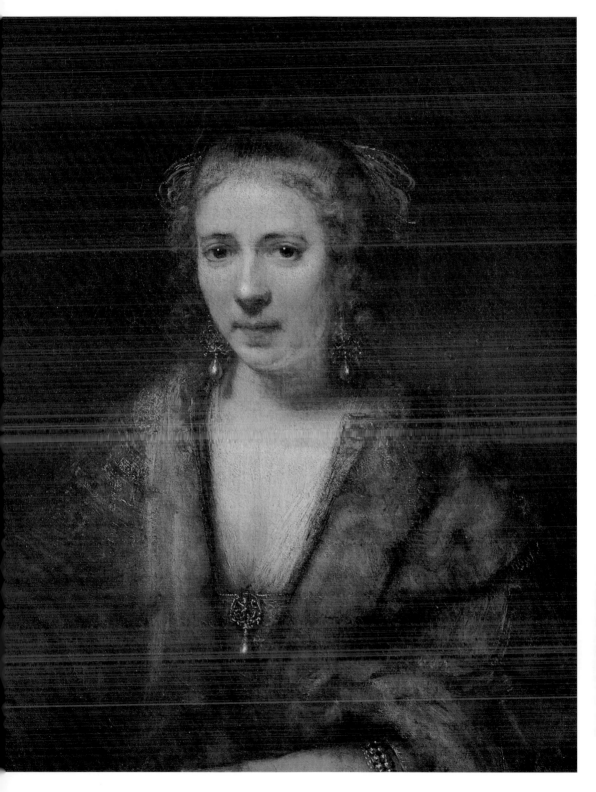

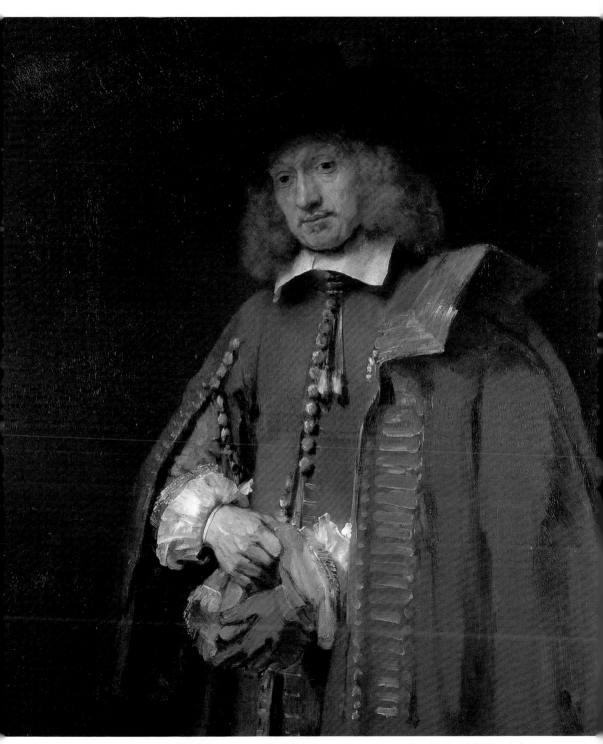

林布蘭特　**詹‧西克斯的畫像**　1654　油彩畫布　112×102cm　阿姆司特丹西克斯基金會藏
林布蘭特　**帶珍珠飾品的亨德麗吉**　1652　油彩畫布　72×60cm　巴黎羅浮宮美術館藏（左頁圖）

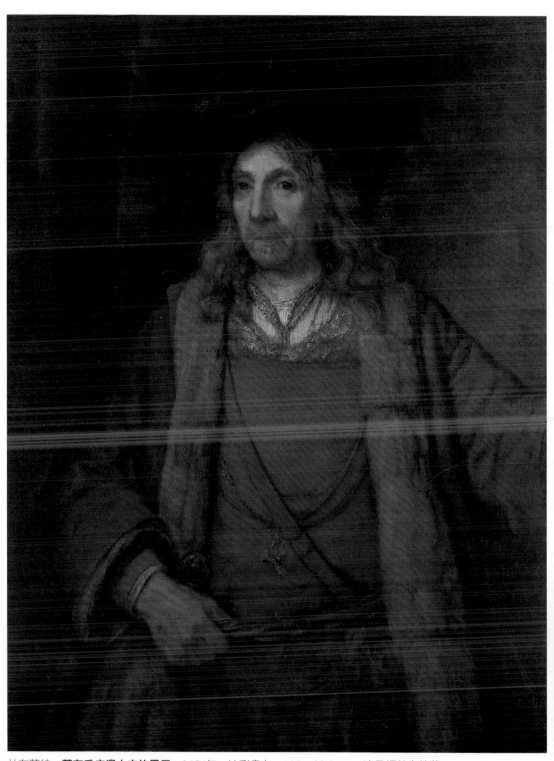

林布蘭特　**著有毛皮邊大衣的男子**　1654年　油彩畫布　115×88.3cm　波曼頓美術館藏

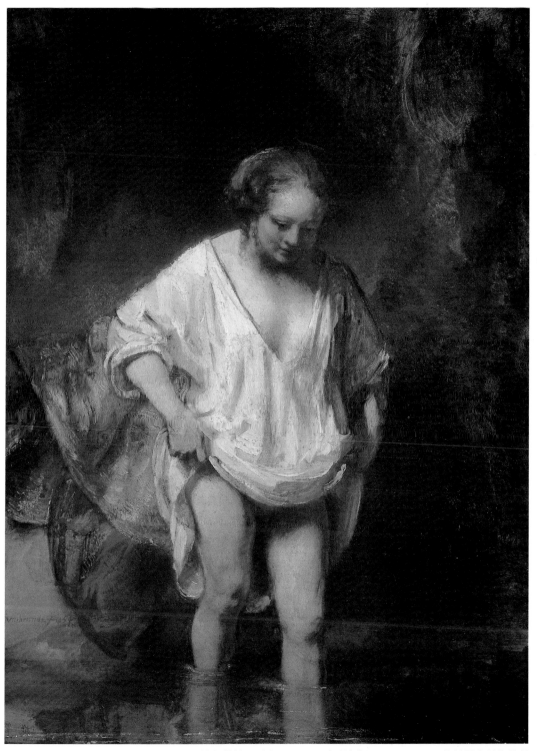

林布蘭特　**浴女**　1654　油彩木板　61×46cm　倫敦國立美術館藏

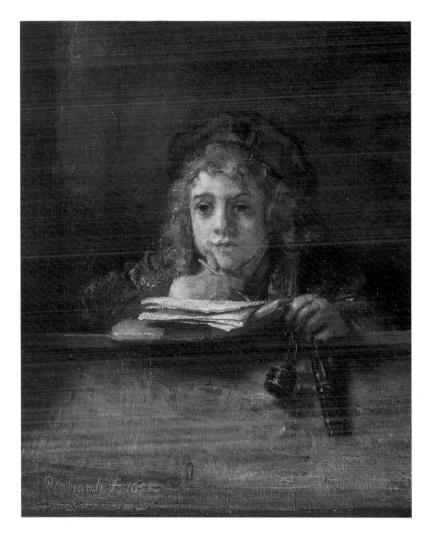

林布蘭特
提杜斯畫像 1655
油彩畫布 77×63cm
鹿特丹波寧根美術館藏

　　義大利的西西里島，同時也仍然有學生跟他學畫。不過他有關聖
經故事與歷史的繪畫，已經沒有多大的市場了。林布蘭特破產的
真正理由，還是因為他不善於經營自己的事業，又不大理會債主
的合理建議，此時他還一直在自不量力的情況下，繼續花錢購買
收藏品，最後終致入不敷出。

　　他破產問題的根源出在他1639年與莎絲吉雅合買的漂亮房子
上，他那棟花了一萬三千金元買來的房子，當初只付了一千二百
元的頭款，十五年之後他連一半的貸款都尚未付到，如果加上欠
繳的稅金與利息，如今仍累積達八千四百七十金元的債務。他的

林布蘭特
窗口的女子 1656
油彩畫布 88.5×67cm
柏林國立美術館藏

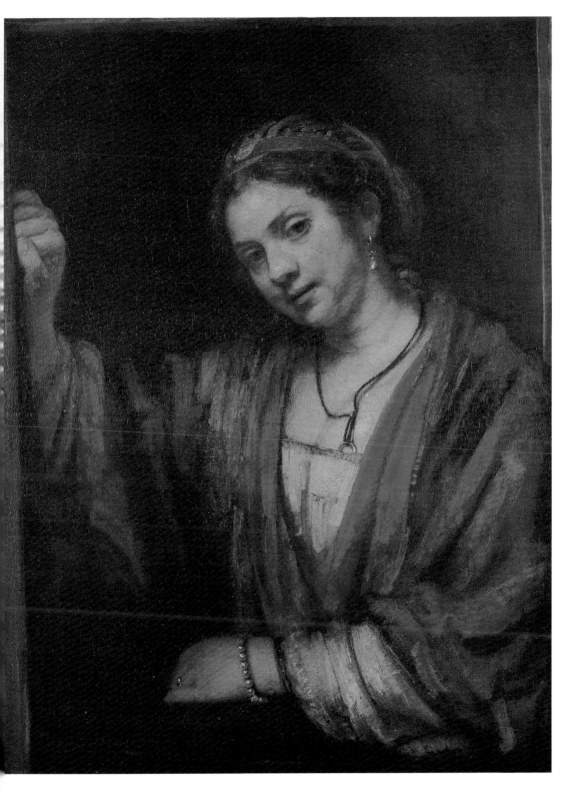

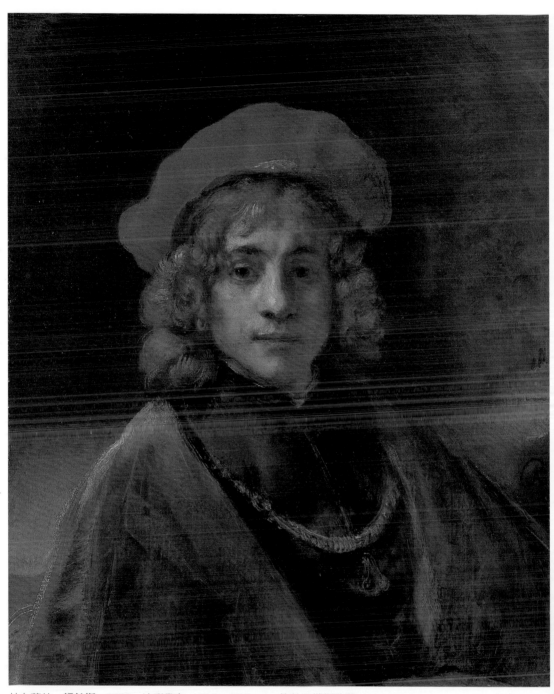

林布蘭特 **提杜斯** 1658 油彩畫布 67.3×55.2cm 倫敦瓦勒斯收藏

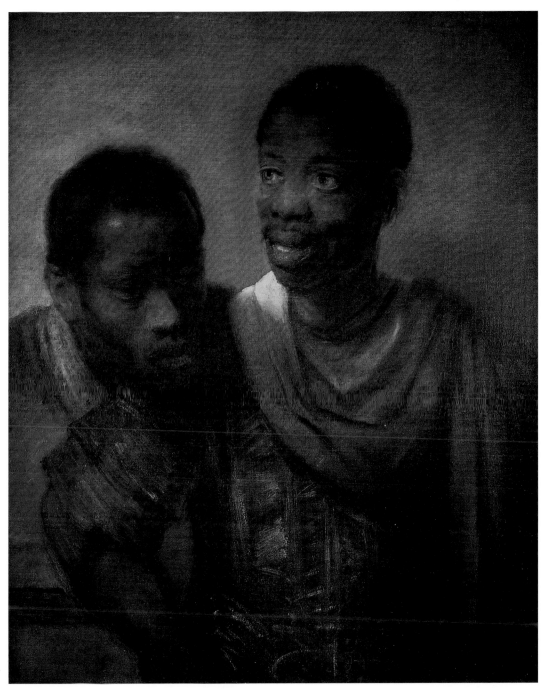

林布蘭特 **兩名黑人** 1661 油彩畫布 78×64.5cm 海牙莫里斯邸宅美術館藏

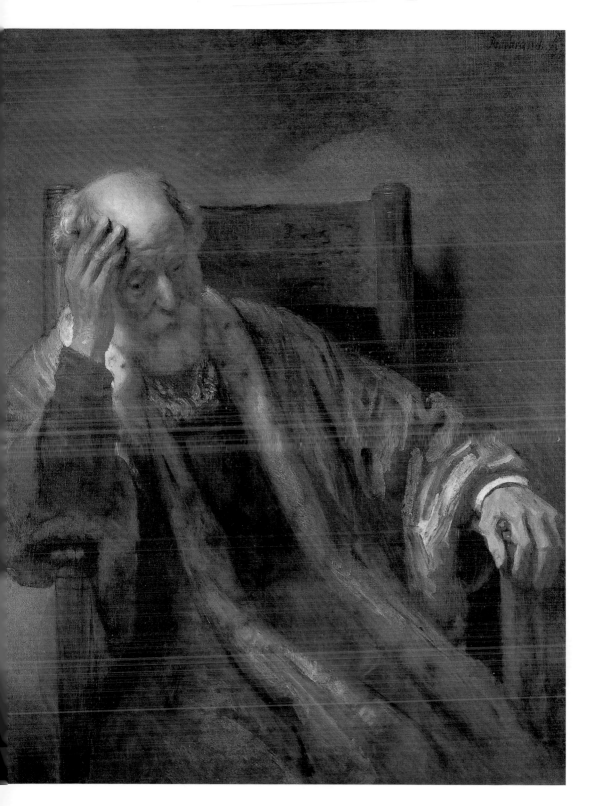

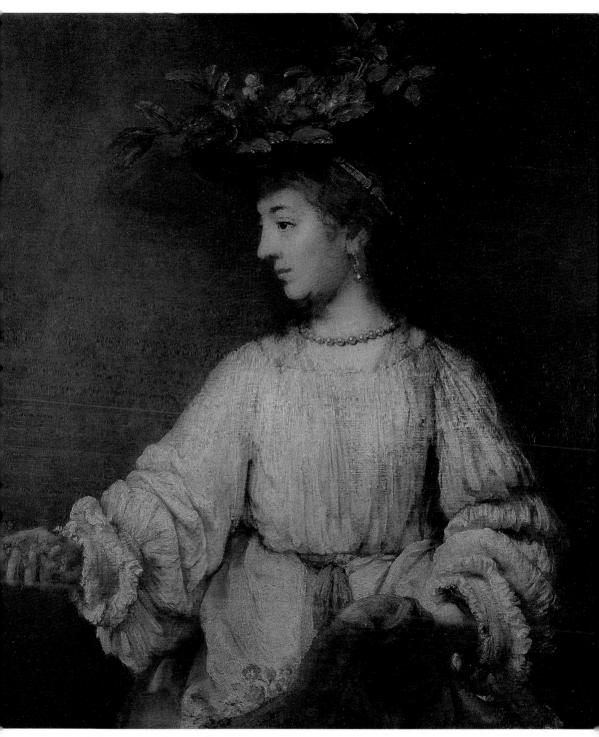

林布蘭特　**扮花神的亨德麗吉**　1657　油彩畫布　100×91.8cm　紐約大都會美術館藏
林布蘭特　**坐在扶手椅上的老人**　1652　油彩畫布　110×88cm　倫敦國立美術館藏（左頁圖）

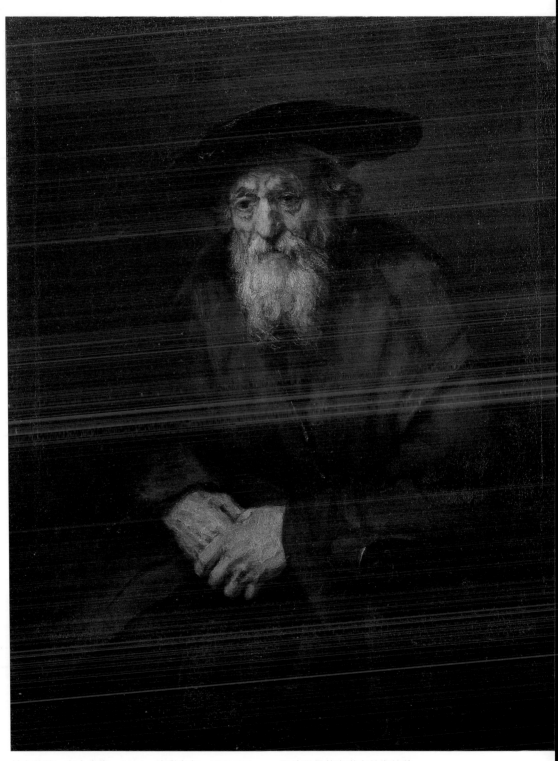

林布蘭特　**老人肖像**　1654　油彩畫布　109×85cm　聖彼得堡艾米塔吉美術館藏

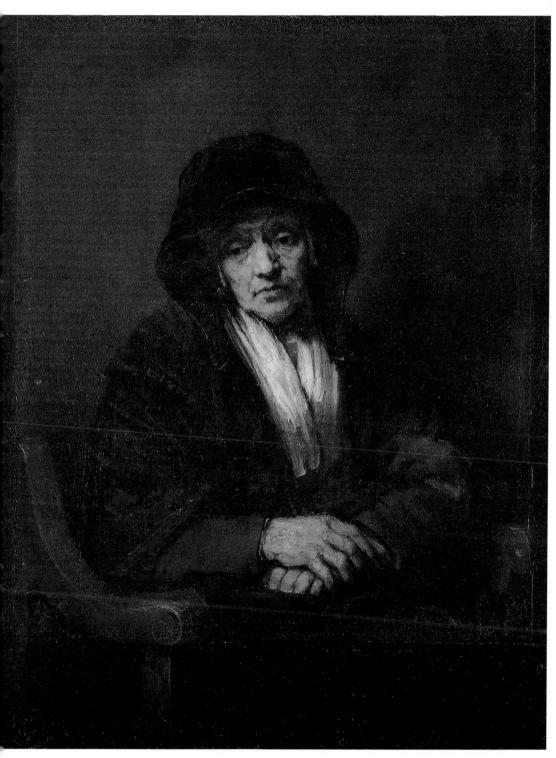

林布蘭特 **老婦肖像** 1654 油彩畫布 109×84cm 聖彼得堡艾米塔吉美術館藏

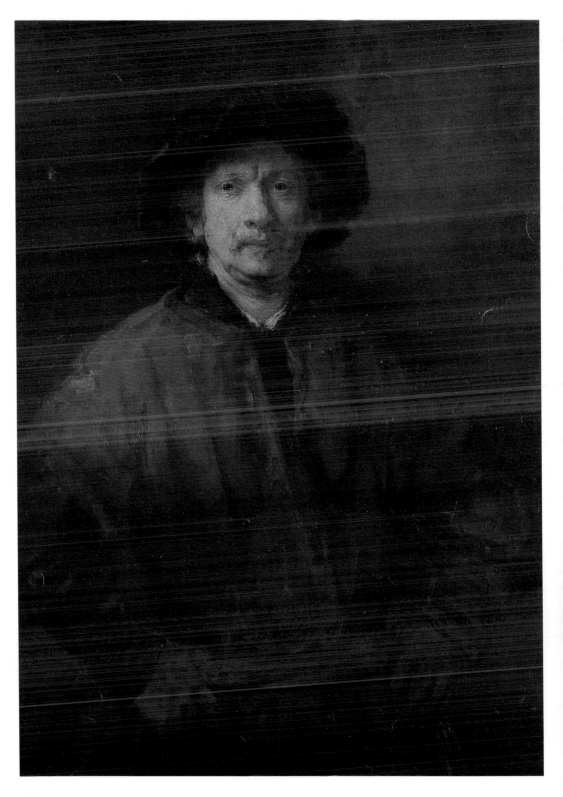

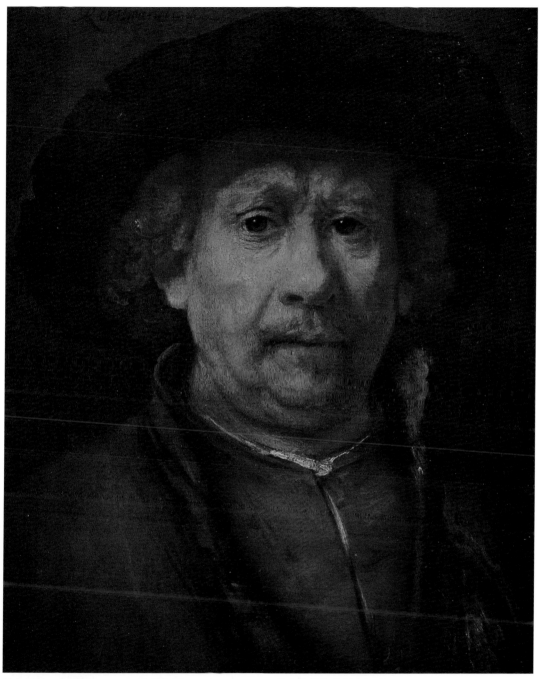

林布蘭特　**自畫像**　1656　油彩木板　50.8×40.6cm　維也納藝術史美術館藏
林布蘭特　**自畫像**　1652　油彩畫布　112×81.5cm　維也納國立美術館藏（左頁圖）

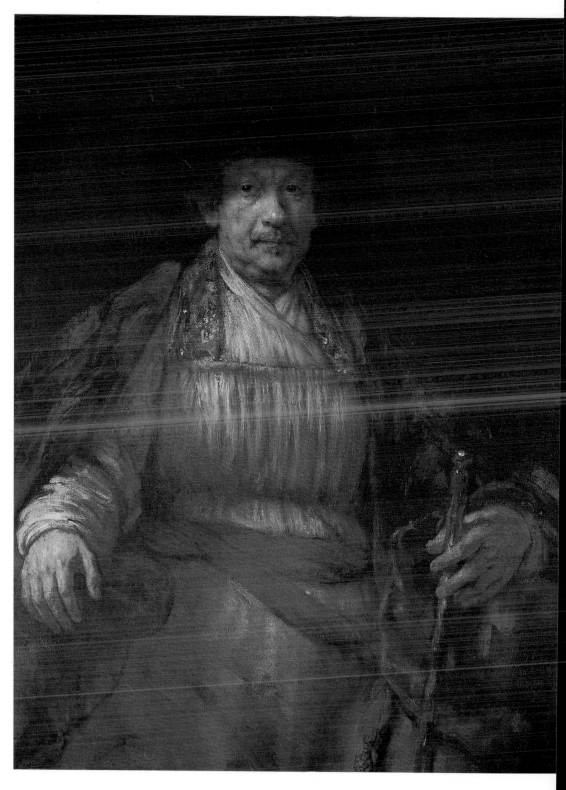

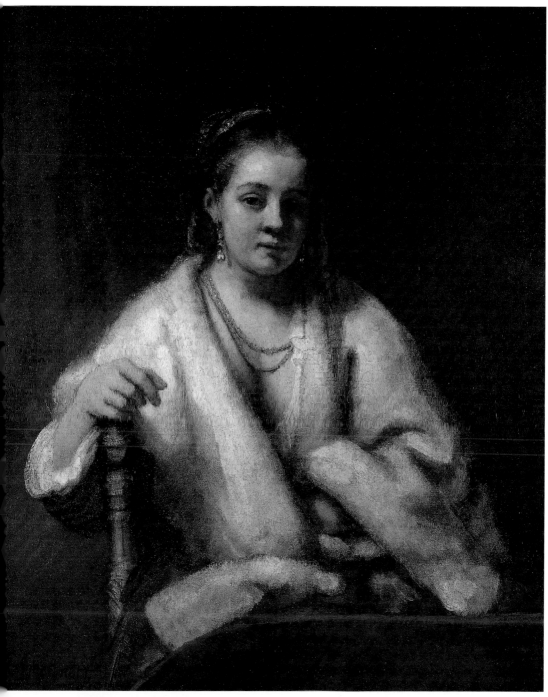

林布蘭特　**亨德麗吉·史托菲克肖像**　1657　油彩畫布　100×91.8cm　倫敦國立美術館藏
林布蘭特　**自畫像**　1659　油彩畫布　133.7×103.8cm　紐約弗利克收藏（左頁圖）

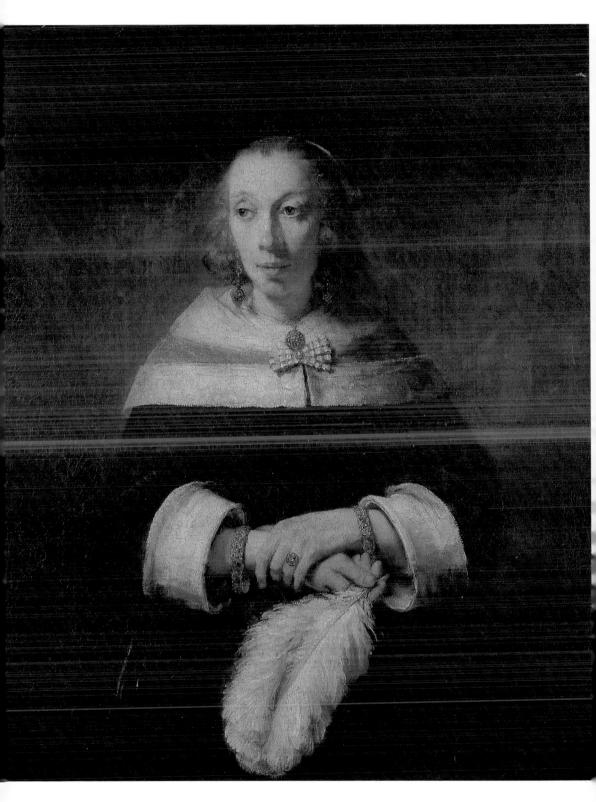

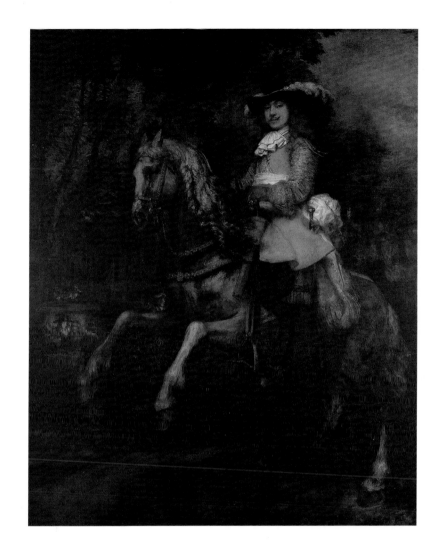

林布蘭特
馬上的菲德麗克·里海爾　1663　油彩畫布
294.5×241cm
倫敦國立美術館藏

收藏估計約值一萬七千金元，不過經過1657年與1658年數回拍賣結果，也僅得五千金元，拍售價錢如此低廉，一方面是因他的名氣已下落；另一方面則是因為荷蘭此時正逢經濟不景氣，與英格蘭之間的戰事又失利所致。

瀕臨破產尚不忘探討人類精神層面

林布蘭特
持羽扇的女子　1660
油彩畫布
99.5×83cm
華盛頓國立美術館藏
（左頁圖）

林布蘭特的房子最後被出售，他與家人於1660年遷出，並在阿姆斯特丹郊區租了一間小房子，他也藉此機會脫離了人群社

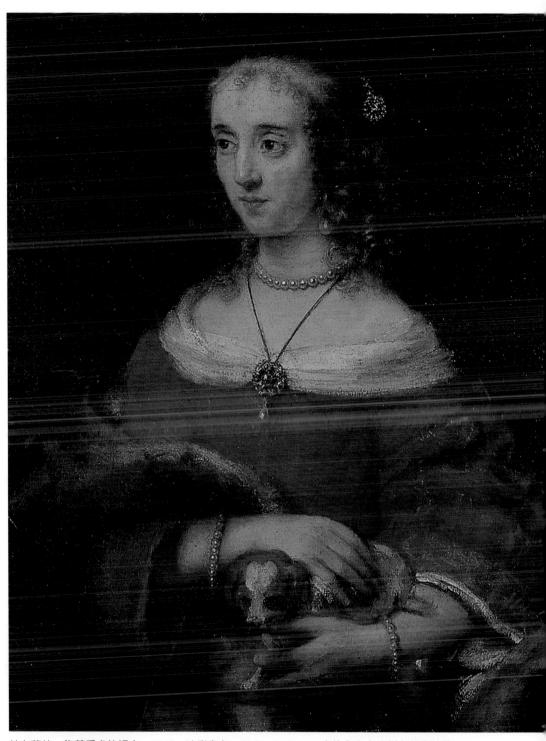

林布蘭特　**抱著愛犬的婦人**　1663　油彩畫布　81.3×64.8cm　多倫多安大略州立美術館藏
林布蘭特　**手拿紅色康乃馨的女子**　1665　油彩畫布　91×73.5cm　紐約大都會美術館藏（右頁圖）

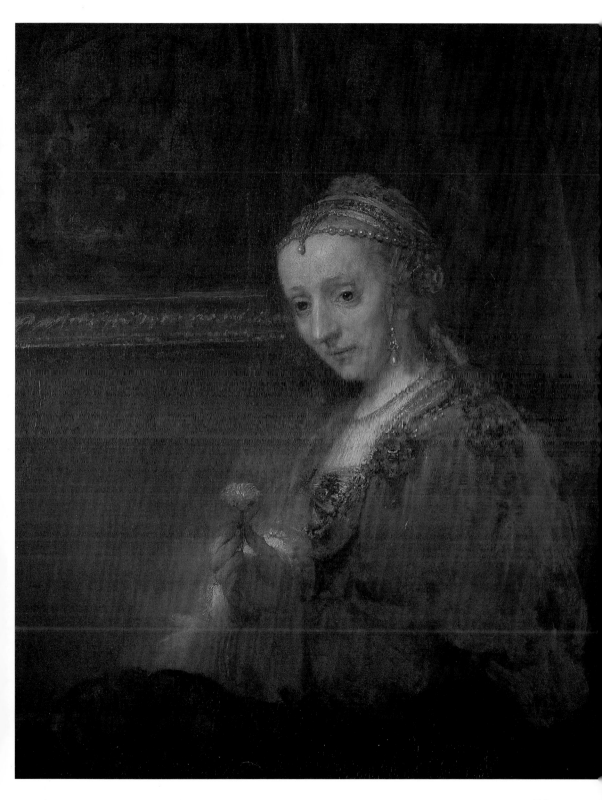

131

會。他仍然持續地畫畫，肖像畫也還是他主要的題材，依常理他應該可以接到許多肖像的委託，然而實際上，他這段時期的大部分作品均是他要求別人為他擺姿勢而作的，我們可想而知，他所得到的酬金是極有限的。

林布蘭特在選擇模特兒時，他通常對那些面容長得很特別的如極美或極醜，均不大感興趣，反而會去尋找一些能讓他感覺到具有某種精神內涵的人。他想要藉由人們的面孔來表達他對上帝與人類的看法，這也就是他所體認出來的苦難、忍耐、愛、贖罪以及歷史的深刻感受。他晚年的肖像畫，形不形似對他不再重要，他已自外在的表象轉而探討人類的精神層面，他要使他的主人翁成為永恆而先驗的典型。

在他自己所選擇的肖像主題中，林布蘭特已跨越了世俗與宗教的界線，對他而言，無論是街上找來的人，或是他所邀請到畫室做他模特兒的人，均可將之視為聖經上的人物。像米開朗基羅、拉斐爾及魯本斯所繪一系列的聖徒，均是以理想化來暗示他們的精神力量，都屬於完美而具無限力量的超人，而林布蘭特則是依據他對聖經與人性的瞭解，把聖徒當做一般的常人來看待。

正因為這些模特兒是出自林布蘭特自己的自由選擇，也讓他可以隨心所欲地依照自己希望的角色來為他們著裝打扮，這是他接受委託而繪製的作品，所不可能辦到的事情，但是偶然也會有顧客因此欣賞他的藝術造詣，而願意任由他去自由發揮。最明顯的例子當屬1668年他所畫的〈猶太新娘〉，在此圖中，新郎將他的手放在新娘的胸前，這種深具聖經莊嚴涵義的手勢，表現出婚姻結合了精神、感情與肉體的層面，林布蘭特似乎是藉由聖經人物來描繪這對新人，這幅雙人肖像畫可以說是他結合世俗與精神內涵的代表作品。

圖見134頁

林布蘭特在遭遇財務困境之後，有很長一段時間未獲得商人們的委託訂畫，1662年，在〈夜巡〉完成約二十年之後，他從紡織商公會接到一項重大的委託，又讓他有機會在群體肖像畫上表現他的才華。

1662年他所繪製的〈布商公會稽查官〉，畫的是五位公會的

圖見136、137頁

林布蘭特
朱諾
1662～1665　油彩畫布
127×107.5cm
洛杉磯安門哈莫基金會藏
（左頁圖）

132

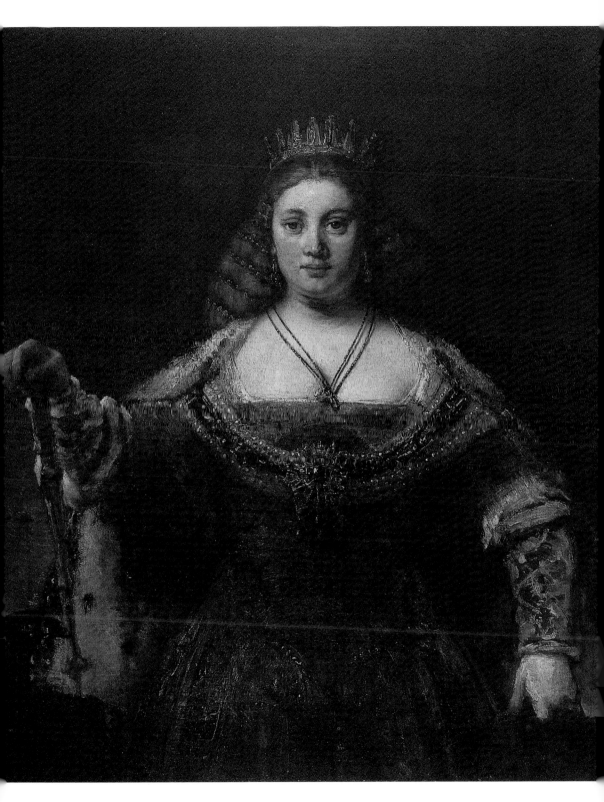

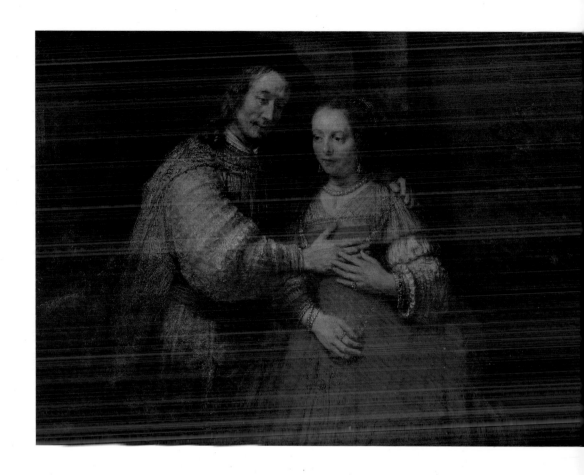

官員及一名僕人，依據這幅畫的傳統解釋，他們似乎正在大廳為會員報告財務情形，然而事實上，現場並無觀眾，林布蘭特只是為了要營造戲劇性的效果，而讓他們凝視觀者，此手法可以將五位官員統一起來，而不致分散了他們光鮮的特徵。

　　從X光檢視這幅作品顯示，林布蘭特為了尋求畫面的平衡，曾做過某些修正，僅僕人的位置就變動過三次，這使得完成的畫面上具有極高的穩定感，圖中有三條主要的水平線：桌子的邊緣、頭部的水平、牆壁的板線。林布蘭特在這幅作品上，不僅描繪了稽查官員的外貌形態，還畫出了他們神情內涵。依照他過去與生意人交往的經驗，他可能會以比較冷酷的調子來描繪，然而他卻以恢宏的氣度來處理此作品。

林布蘭特
猶太新娘
1668　油彩畫布
121.5×166.5cm
阿姆斯特丹國立美術館藏

林布蘭特
猶太新娘（局部）
1668　油彩畫布
阿姆斯特丹國立美術館藏
（右頁圖）

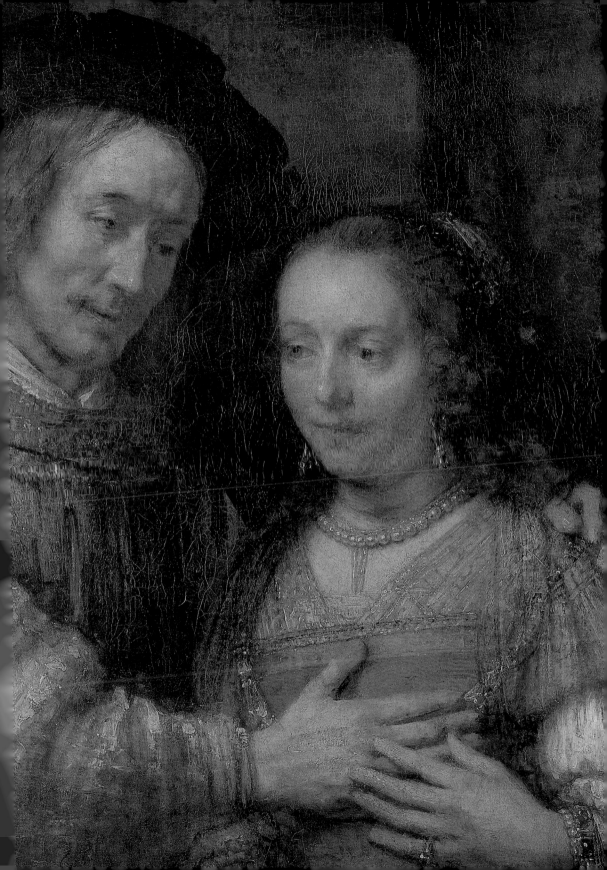

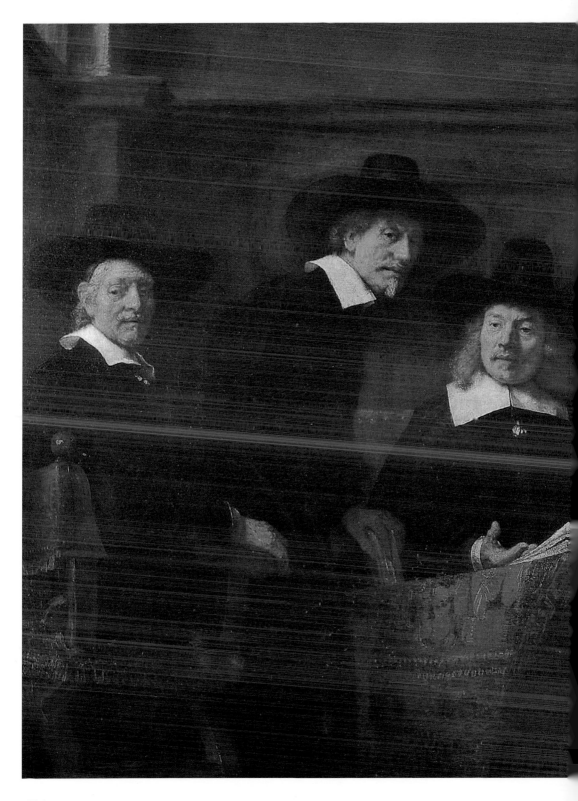

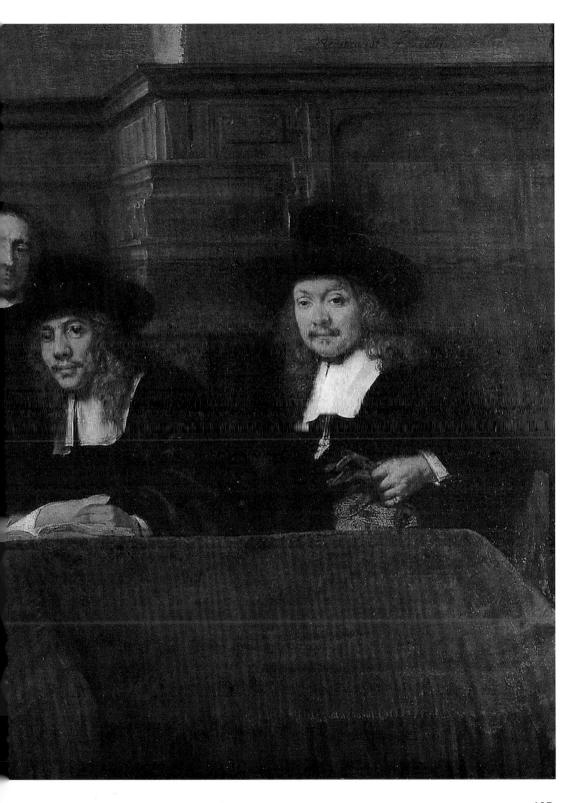

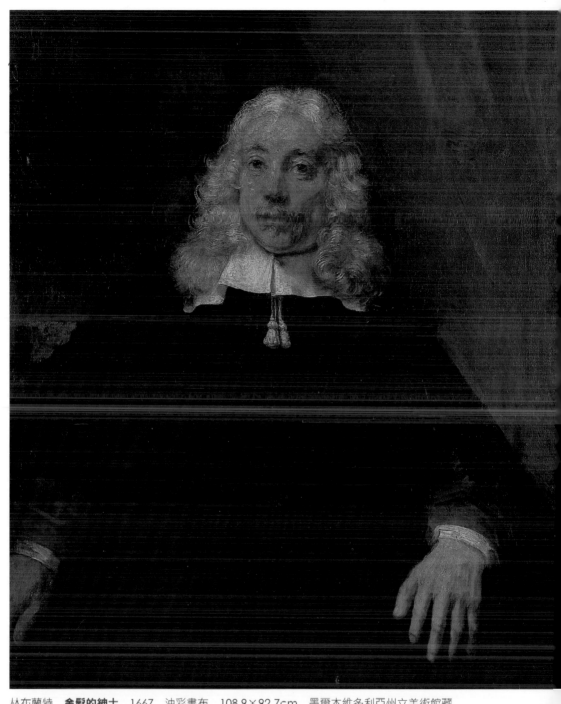

林布蘭特　**金髮的紳士**　1667　油彩畫布　108.9×92.7cm　墨爾本維多利亞州立美術館藏

林布蘭特　**布商公會稽查官**　1667　1662　油彩畫布　191×279cm　阿姆斯特丹國立美術館藏（前頁圖）

林布蘭特
某家族的肖像
1668～1669
油彩畫布
126×167cm
德國布倫瑞克赫洛·安
東·烏利奇博物館藏

以人性化觀點解讀聖經與描繪耶穌基督

　　林布蘭特的父母與他家庭均是喀爾文教派的新教徒，但是喀爾文教派的嚴格教條與理性主義，似乎並沒有引起林布蘭特多大興趣，他比較感性化與本能化，在嚴厲的宗教體系與繪畫之間，他寧願選擇後者，或許他還有其他的精神源流。

　　林布蘭特到了中年之後開始改信奉門諾教派（Mennonite），此教派是由16世紀荷蘭神學家門諾·西蒙士（Menno Simons）創立的，他反對所有與耶穌基督無關的教條與禮節儀式。到了17世紀，門諾教派的精神關注，集中於閱讀聖經、靜默祈禱與慈善活動，他們認為簡約精神要比世俗的聰明學問來得更為重要，他們

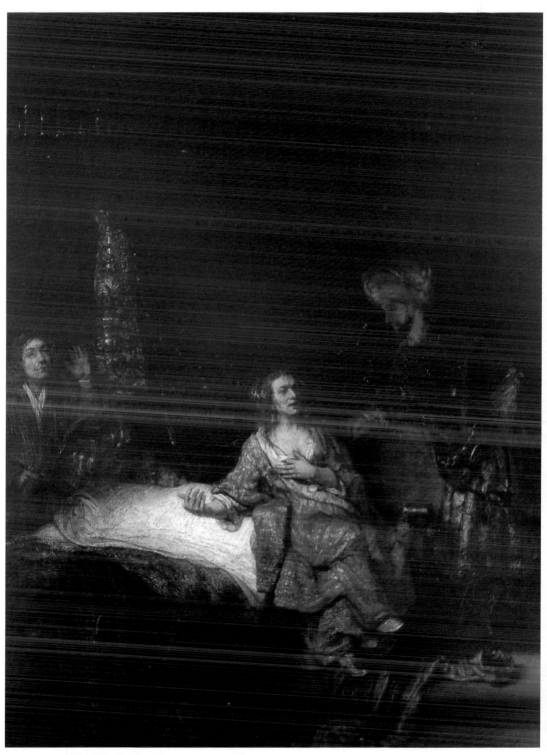

林布蘭特　**約瑟夫與布提法的女子**　1655　油彩畫布　110×87cm　柏林國立美術館藏

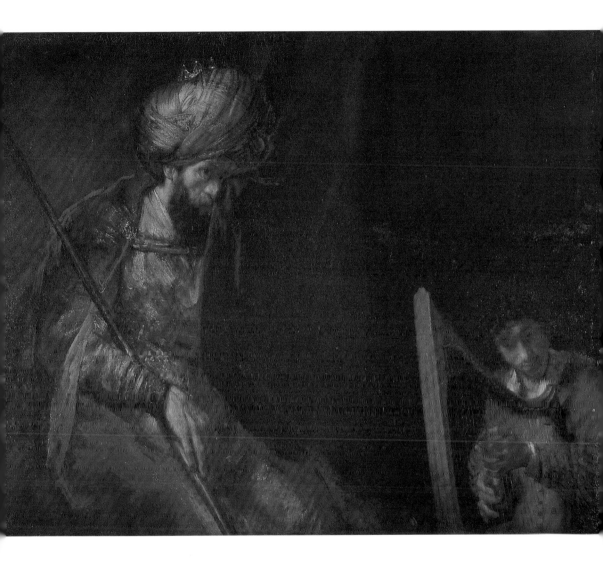

林布蘭特
**在撒姆爾前彈豎琴的大
衛** 1657 油彩畫布
130.5×164cm
荷蘭海牙莫里斯邸宅美
術館藏

不在乎社會名利，而強調友善，關愛鄰人，並視基督如同醫生與
教師，而非超人的神仙。

因此門諾教派所主張的簡樸、謙虛、自由，必然也會影響到
林布蘭特畫中的人物，尤其在他晚年此種影響更為明顯。此外，
他的生活似乎已脫離了正規的主流宗教生活，他以自己的方法來
解讀聖經，他可以算是西方藝術家中最完整的聖經圖解人，從他
已出版而流通於歐美的八百多幅宗教作品（其中包括繪畫、版畫
與素描），就足可稱之為「林布蘭特聖經」，那幾乎包括了所有
新舊約聖經故事的圖片，這是其他同類藝術家所未曾作過的。

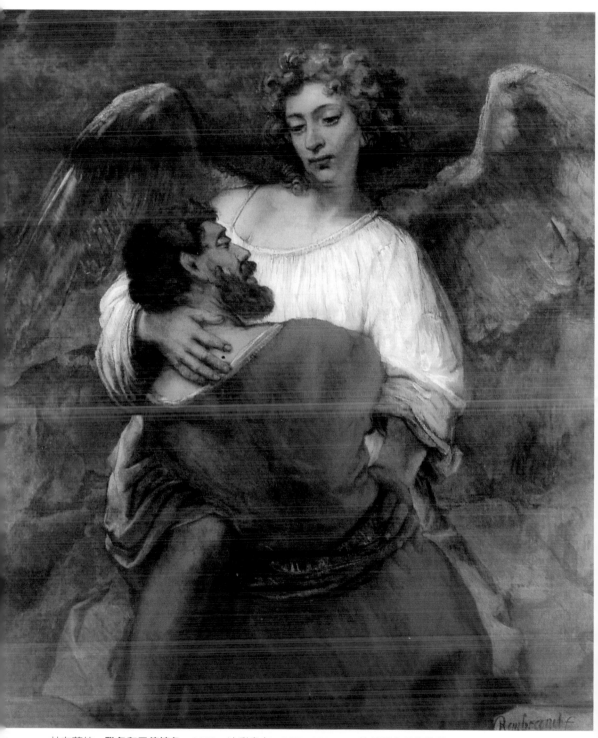

林布蘭特 **雅各和天使摔角** 1659 油彩畫布 137×116cm 柏林國立美術館藏
林布蘭特 **摩西切割十誡的石板** 1659 油彩畫布 168.5×136.5cm 柏林國立美術館藏（右頁圖）

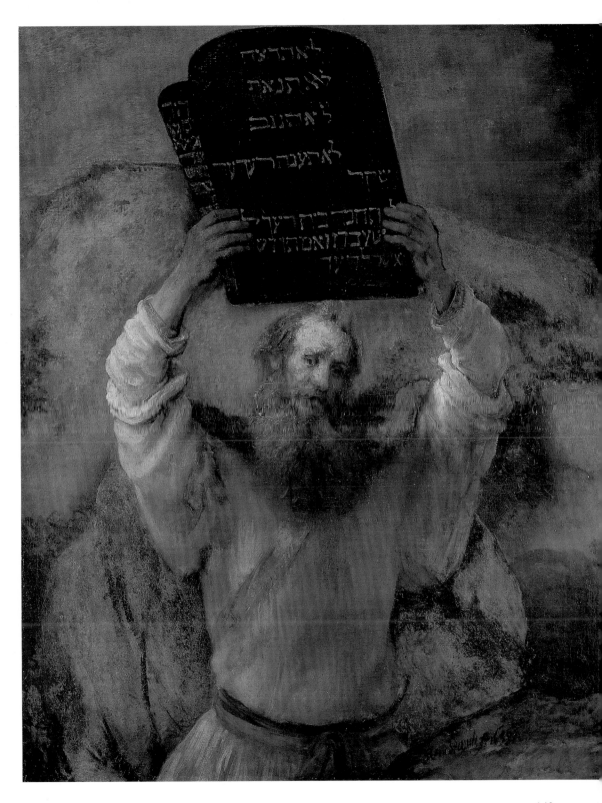

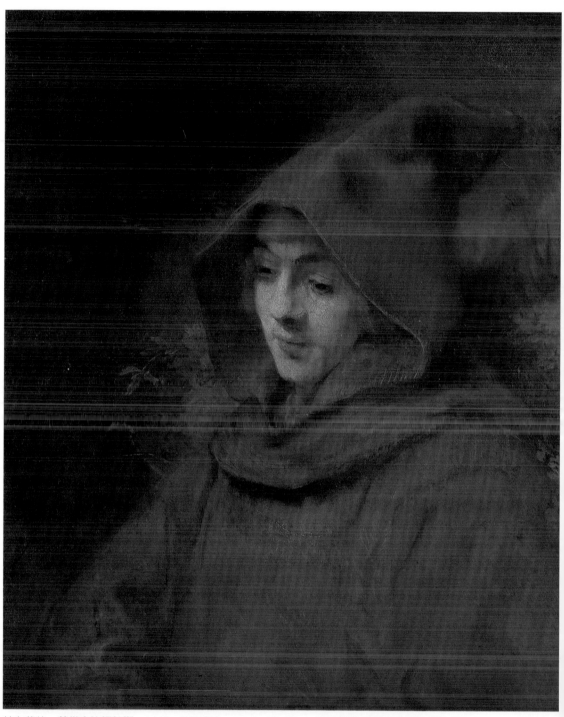

林布蘭特 **著僧衣的提杜斯** 1660 油彩畫布 79.5×67.5cm 阿姆斯特丹國立美術館藏

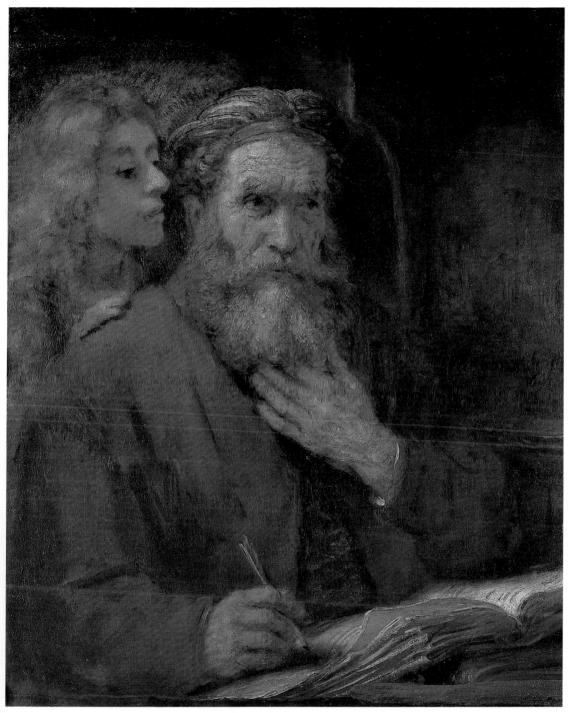

林布蘭特　**聖馬太與天使**　1661　油彩畫布　96×81cm　巴黎羅浮宮美術館藏

林布蘭特在1648至1661年間，曾畫過至少十一幅耶穌基督的肖像，或許是受了門諾教派的影響，所有這些基督肖像，均強調救世主慈愛人性的一面，其通俗化的模樣就如同一般人一樣。據稱他曾經以一名年輕的猶太人做為他的肖像模特兒，他也可以說是第一位以猶太人的臉孔來探究耶穌基督的造形。

　　林布蘭特對耶穌基督的概念一直維持著仁慈的形象，但是在1650年代中期，他的宗教藝術開始出現了憂鬱的調子，這很可能是因為他個人的災難逐漸影響到他對聖經的解讀。1653年當他的財務危機開始顯現時，我們可以從他那年所繪〈三個十字架〉中，感覺到一股新的悲劇氣氛，在這幅大型版畫上，耶穌基督的

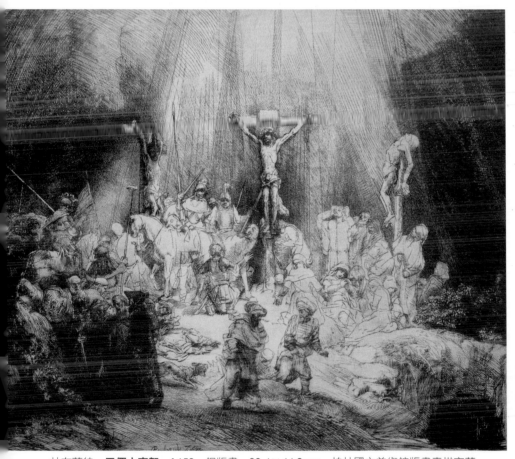

林布蘭特　**三個十字架**　1653　銅版畫　38.4×44.9cm　柏林國立美術館版畫素描室藏
林布蘭特　**基督頭像**　1656　油彩木板　25×20cm　柏林國立美術館藏（右頁圖）

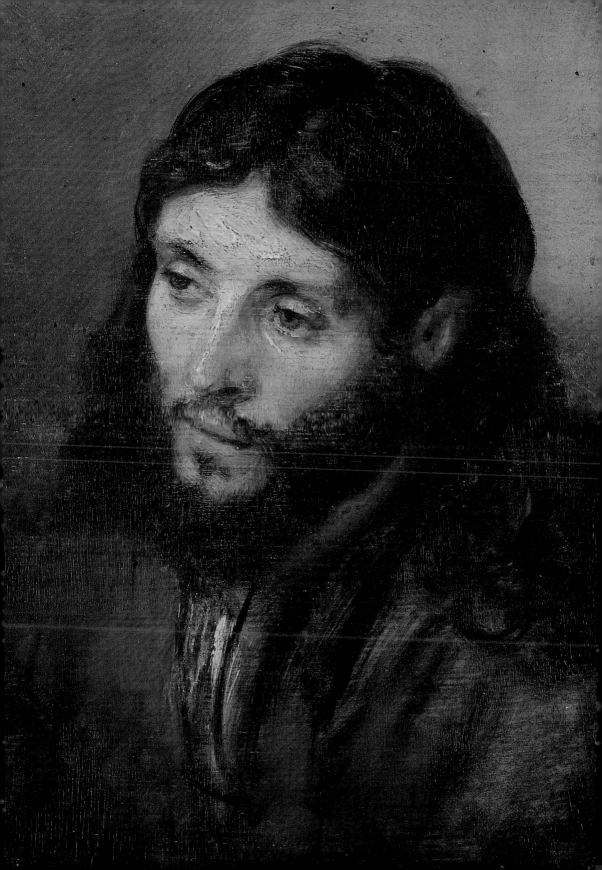

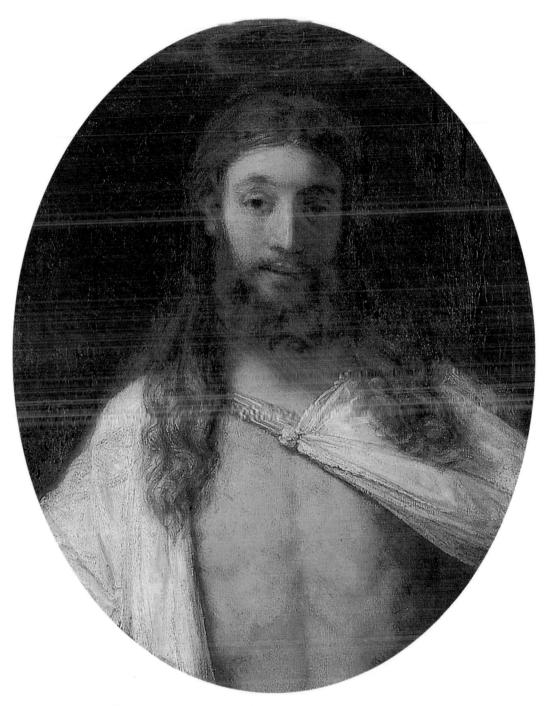

林布蘭特　**基督像**　1661　油彩畫布　78.5×63cm　慕尼黑古繪畫陳列館藏

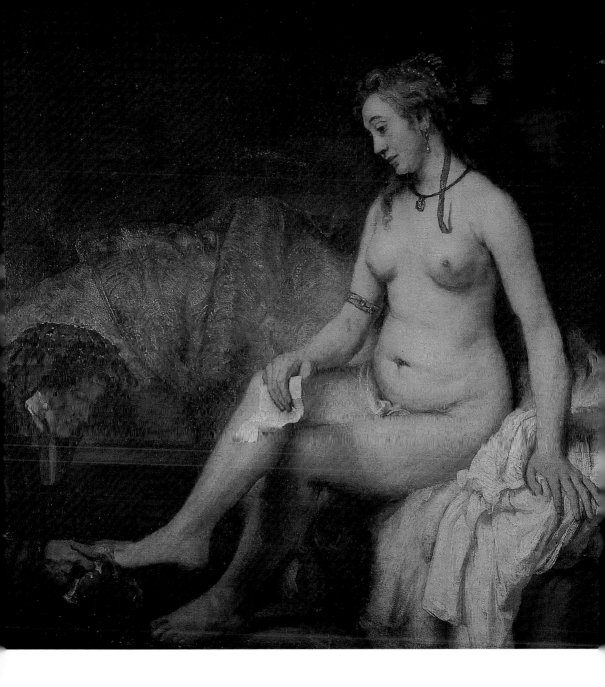

林布蘭特
拔士芭手握大衛王的信
　1654　油彩畫布
142×142cm
巴黎羅浮宮美術館藏

受難之地各各地山丘以及他的受難情形，被戲劇性地以深色來強調，這比林布蘭特早期所繪耶穌被釘在十字架上的任何一件作品，都更為關注基督最後的嚴酷考驗。

　　相同的悲劇精神，我們也可以在他1654年所繪的〈拔士芭手握大衛王的信〉中感覺到，這幅作品林布蘭特以亨德麗吉為模特

兒，那可以說是巴洛克時代最好的裸體畫之一。也許在表現女性美上，他不及魯本斯，但是在表達思想與感覺上，尚沒有任何一位藝術家可與他相比，其實，在藝術史上也很難找到幾件裸體畫是特別具有思想性的。

圖中拔士芭剛洗完澡，她手上還握著大衛王的信，大衛王召喚她前往皇宮一晤，而此刻她正處在既要對丈夫忠貞，又想要與大衛王共眠的矛盾情結中，為她拭腳的女僕並不知道她內心的困擾與掙扎。而當時亨德麗吉也正懷著林布蘭特的私生女，此作品是否在描繪真實的人生，不得而知，不過當時亨德麗吉大腹便便的模樣必然縈縈於他心中。顯然，這幅作品在藝術史上也遭致不少批評。

以心靈感受上帝，追求藝術理想至死不渝

當然也不是所有林布蘭特後期的作品均帶有憂鬱氣氛，在1656年他被迫宣告破產時，就完成了一幅非常安詳的作品〈雅各祝福雅瑟夫的兒子〉。圖中高貴大帶著兩個兒子來看即將過世的祖父雅各，雅各未依習慣先祝福長子馬拿賽（Menasseh），卻將他的手放在次子艾菲南（Ephraim）的頭上，示意基督教信心的來臨，而妻子雅茜娜斯（Asenath）則站在旁邊微笑。在聖經故事中現場並沒有雅茜娜斯，林布蘭特把她加在畫中，是為了要營造出一個溫暖的家庭氣氛，整個畫面是以調和的黃紅色為主調。

林布蘭特晚年的宗教繪畫，實可與他自己的肖像畫及通俗作品相比美，不過他有一幅〈波蘭騎士〉，卻很難分辨得出究竟是何種畫作，或許我們可以將之歸類為「傳奇」繪畫。依照圖中騎士的衣著與裝備來看，他可能來自波蘭或是東歐國家，這類騎士驍勇善戰，在過去曾為基督教國家請來對抗土耳其異教徒，這名騎士全身武裝，帶有弓箭、長刀、短劍及戰鎚等武器。但他的面孔卻顯得稚嫩而易受傷害似的，而身為藝術家的林布蘭特也是全身武裝，一副極為脆弱的模樣。

林布蘭特晚年的作品，就像貝多芬最後的四重奏曲遺作一

圖見153頁

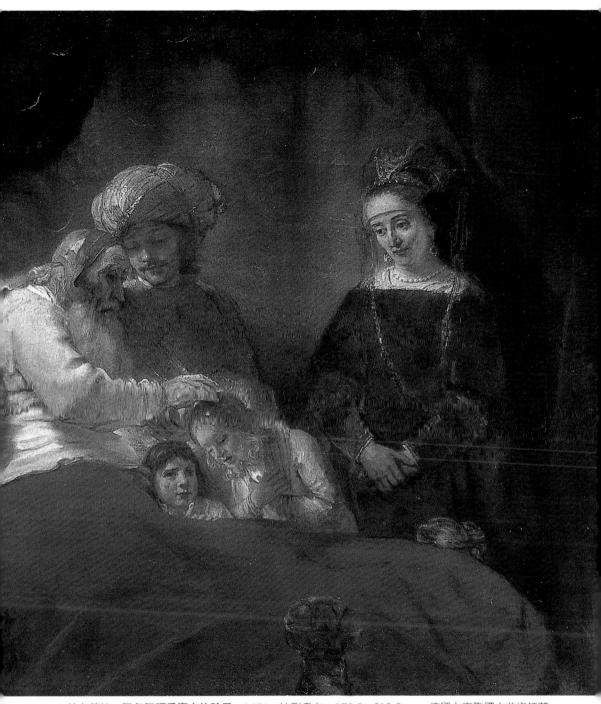

林布蘭特　**雅各祝福喬賽夫的孩子**　1656　油彩畫布　175.5×210.5cm　德國卡塞爾國立美術館藏

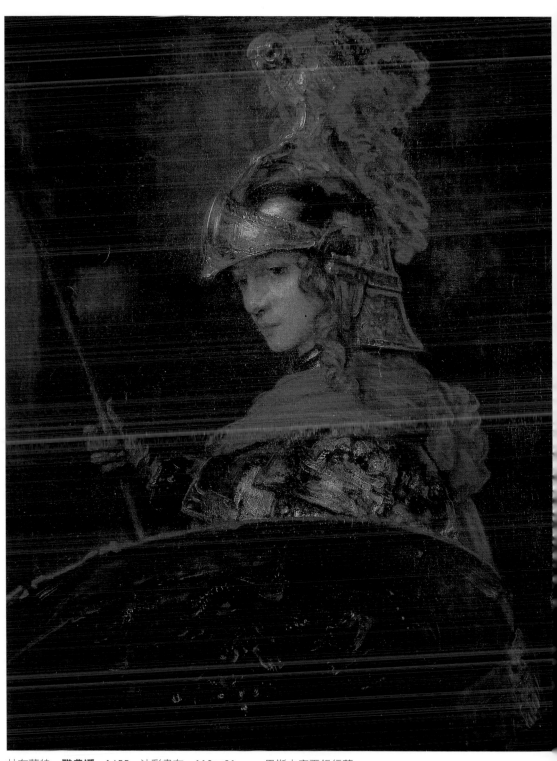

林布蘭特　**雅典娜**　1655　油彩畫布　118×91cm　里斯本庫爾銀行藏

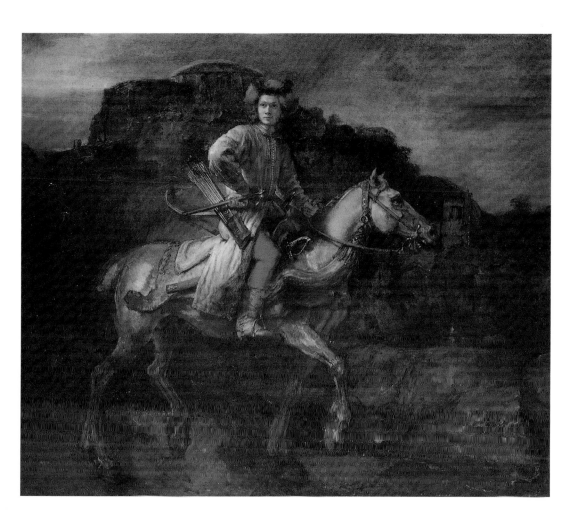

圖見154、155頁

林布蘭特
波蘭騎士
1655　油彩畫布
115×135cm
紐約弗利克收藏
（上圖）

般，既複雜又深奧，不似他早期作品直來直往那樣容易欣賞，特別是1662年他受阿姆斯特丹市政府所委託繪製的〈朱里佑・西維利士的反叛〉。這幅比〈夜巡〉尺寸還要巨大的作品，命運坎坷又遭人誤解。該作描述的是西元69年荷蘭人祖先巴達維安人（Batavians）反抗羅馬人統治的事跡，但是市府當局對圖中巴達維安人的領袖朱里佑・西維利士的面容及其他人物的尊容，不甚滿意，認為林布蘭特沒有描繪出他們祖先的偉大模樣，該作後來被移出市政大廳，如今則保存在斯德哥爾摩國立美術館中。

　　當林布蘭特繪製〈朱里佑・西維利士的反叛〉時，他親愛的亨德麗吉病倒了。亨德麗吉對林布蘭特晚年的生活非常重要，尤

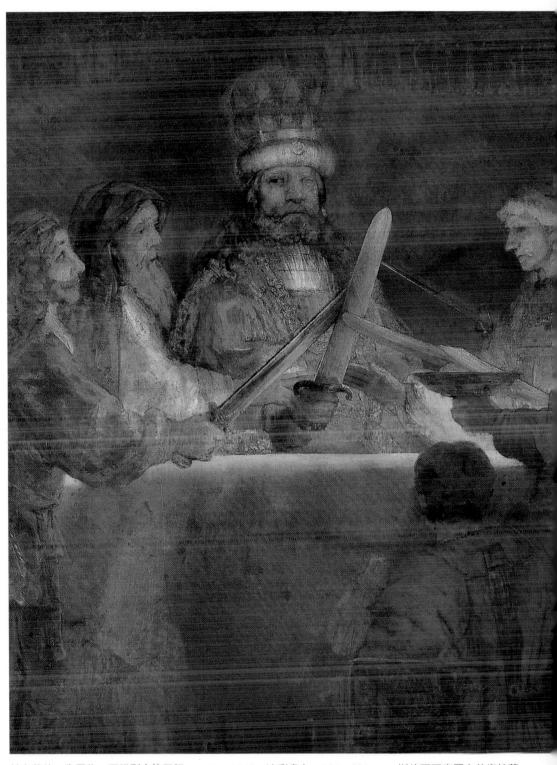

林布蘭特　**朱里佑・西維利士的反叛**　1661～1662　油彩畫布　196×309cm　斯德哥爾摩國立美術館藏

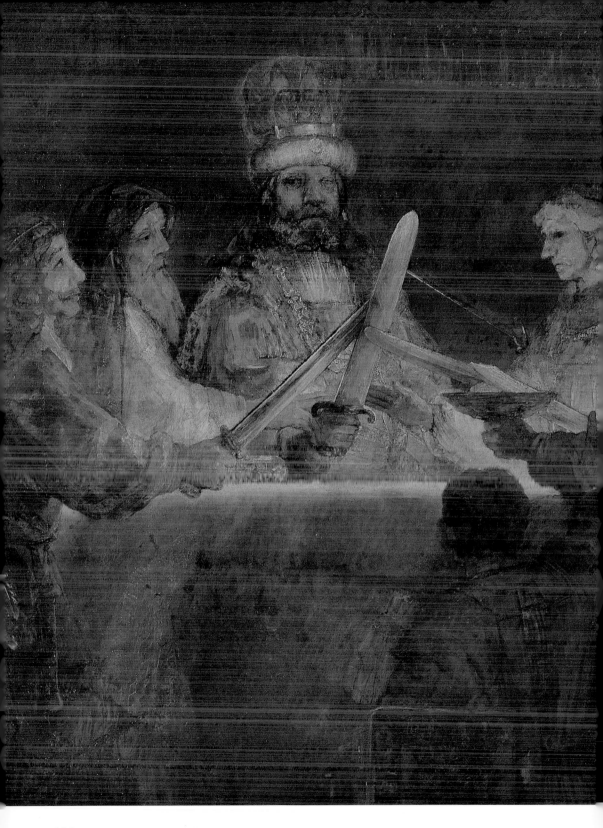

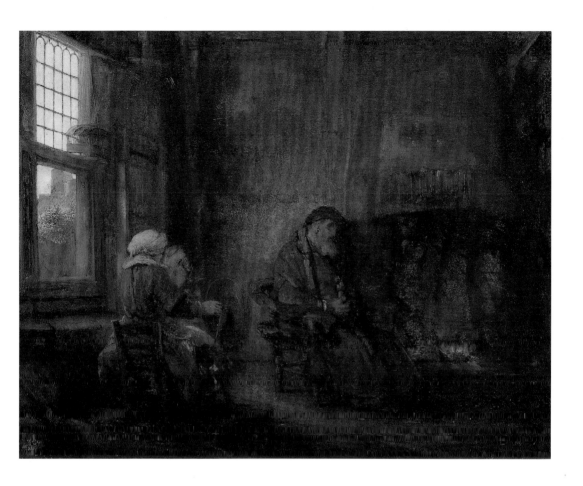

林布蘭特
托比特與安娜
1659 油彩木板
40.5×54cm
鹿特丹波寧根美術館藏

林布蘭特
朱里佑・西維利士的反叛（局部）
1661～1662 油彩畫布
斯德哥爾摩國立美術館藏（左頁圖）

其是在他破產之後，他的一切財務處理與家庭生活全由她打理，同時她還要充當他的模特兒。亨德麗吉於1663年死於肺結核，林布蘭特的兒子提杜斯也在新婚半年後過世，最後僅剩下他與亨德麗吉所生的私生女柯妮里雅，這名私生女後來遠走爪哇，育有一男一女，分別取名為林布蘭特與亨德麗吉。

一連串的家庭變故並未影響林布蘭特追求藝術的熱情，如今也不再製作版畫與素描作品，繪畫成為他最中意的媒材，色彩的運用也愈來愈豐富，他晚年的自畫像含笑直視觀者，顯示了一名老人看盡人間繁華的心境。偶然也會有一些朋友到畫室來看他，他1665年還為來自列日（Liege）的一位藝術家傑拉・萊里賽（Gerard de Lairesse）畫了一幅肖像。萊里賽後來眼瞎，即專心致力於藝術理論的研究。他也表示，他曾喜歡過林布蘭特的風

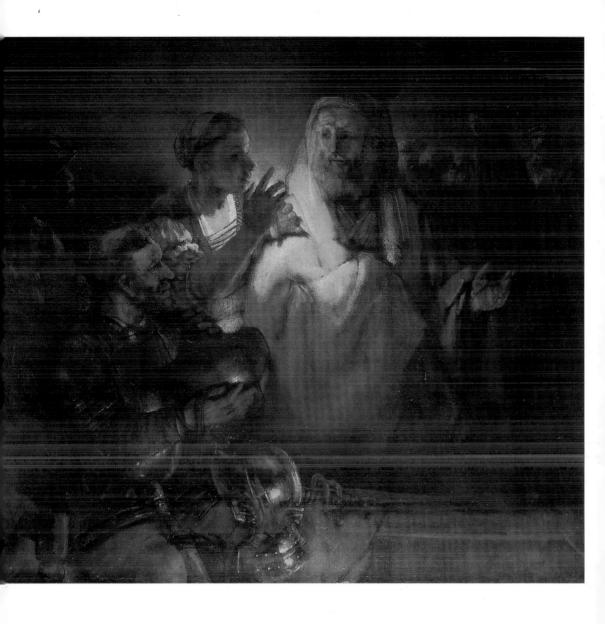

格，不過當時正值17世紀晚期，理性主義開始橫掃歐洲。

　　理性主義（Rationalism）的盛行，即意謂著林布蘭特的風格失勢。不過法國哲學家布萊哲・巴斯加（Blaise Pascal）卻表示，他並不反對理性，但是體驗上帝必須用心靈而非理性，那是信心的問題。林布蘭特雖然不是一位學者，但他卻可以不用文字，而能在他的藝術作品中表達出同樣的結論。

　　林布蘭特逝於1669年，享年六十三歲。

林布蘭特
彼得不認主耶穌
1660　油彩畫布
154×169cm
阿姆斯特丹國立美術館
藏

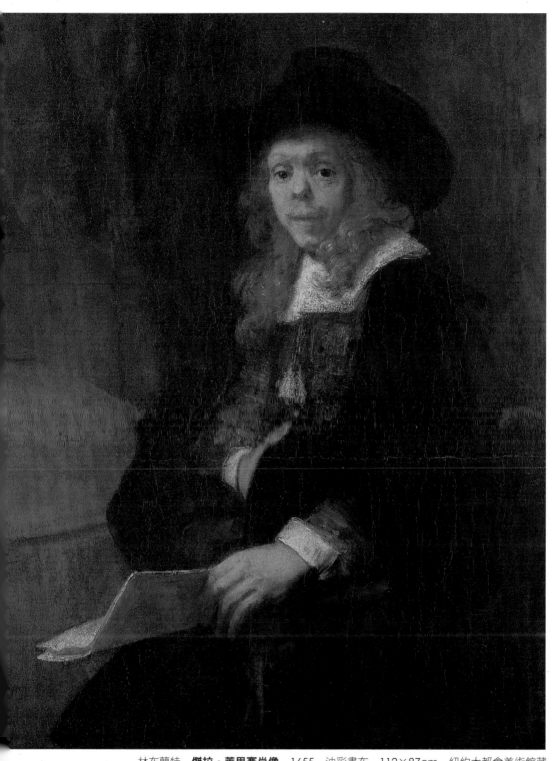

林布蘭特　**傑拉·萊里賽肖像**　1655　油彩畫布　112×87cm　紐約大都會美術館藏

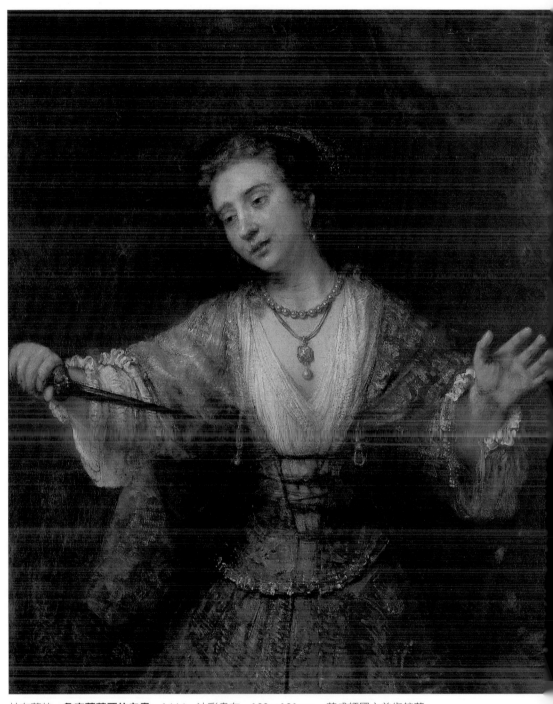

林布蘭特　**魯克蕾蒂亞的自盡**　1664　油彩畫布　120×101cm　華盛頓國立美術館藏

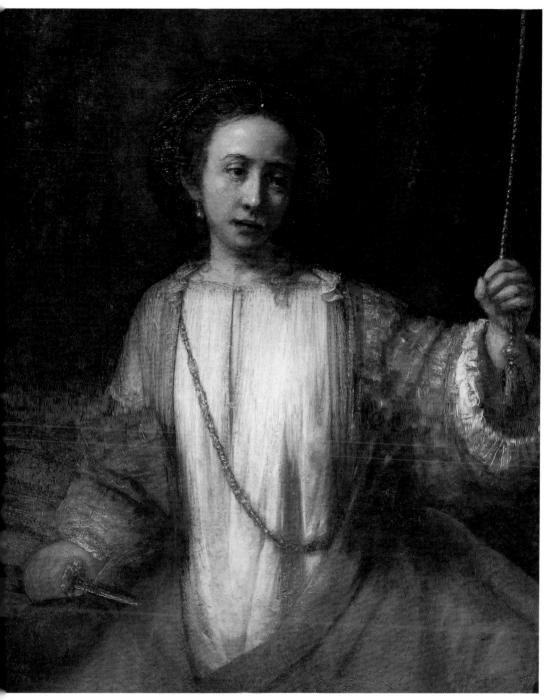

林布蘭特　**魯克蕾蒂亞的自盡**　1666　油彩畫布　105×92cm　美國明尼亞波利美術協會藏

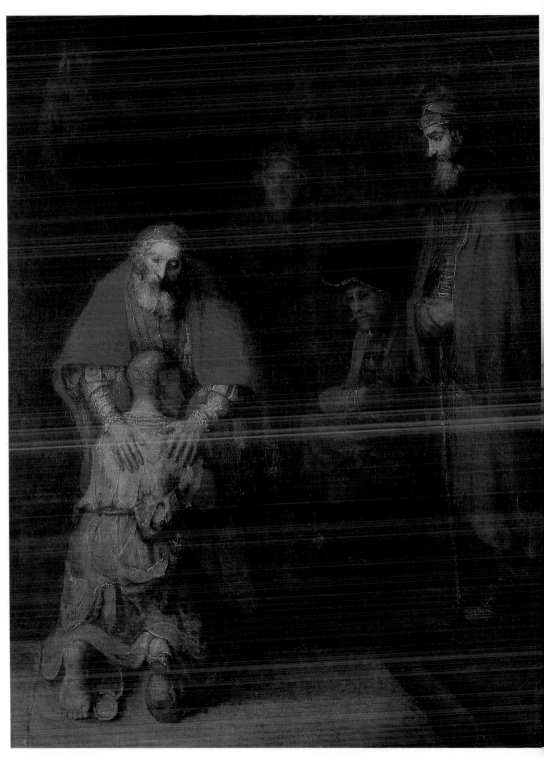

林布蘭特　**浪子回頭**　1668～1669　油彩畫布　262×205cm　聖彼得堡艾米塔吉美術館藏

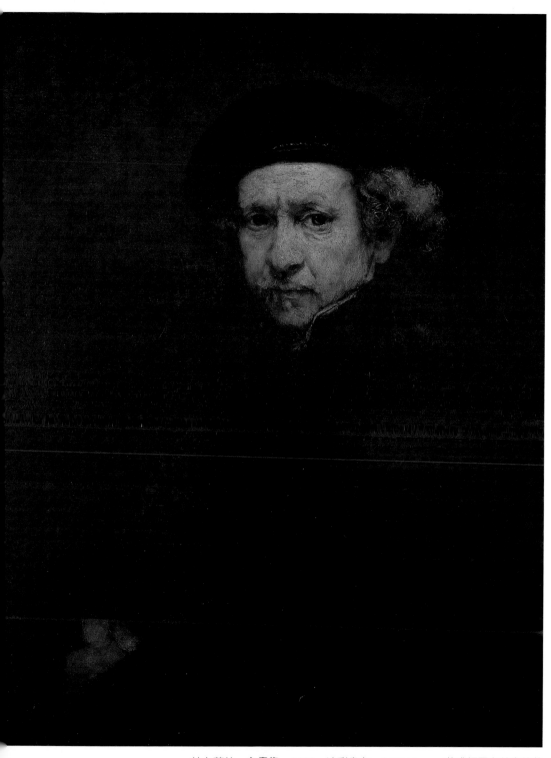

林布蘭特　**自畫像**　1659　油彩畫布　84×66cm　華盛頓國立美術館藏

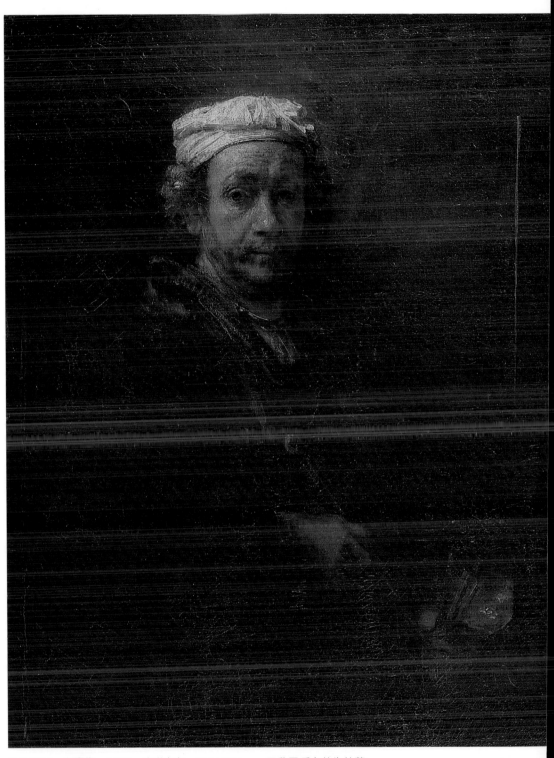

林布蘭特　**自畫像**　1660　油彩畫布　111×90cm　巴黎羅浮宮美術館藏

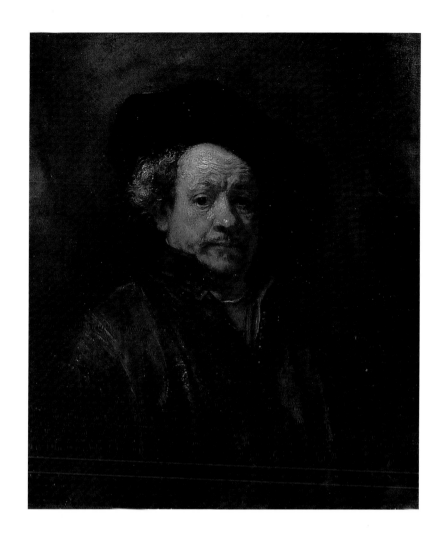

林布蘭特 **自畫像**
1660 油彩畫布
84×67.3cm
紐約大都會美術館藏

桃李滿天下，堪稱最具影響力的北歐畫室

　　林布蘭特一生中教過不少學生，有些學生以後仍持續著他的風格，也有些學生完全改變了畫風，不過均曾在與林布蘭特接觸中，深深受過他的啟示與影響。他們之中像山姆‧凡胡格斯特拉登（Samuel Van Hoogstraeten），十幾歲就開始跟他學畫；其他如哥佛特‧法林克（Govaet Flinck）與卡瑞‧法布里丘士（Carel Fabritius）年歲較長，已有一些繪畫基礎，他們在林布蘭特畫室中有如他的助手；而康斯坦丁‧凡瑞尼斯（Constantijn Van

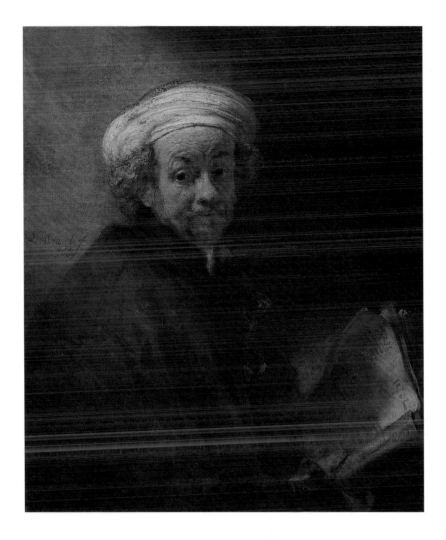

林布蘭特
扮保羅的自畫像
1661 油彩畫布
91×77cm
阿姆斯特丹國立美術
館藏

Renesse）雖另有工作，卻經常前來畫室請求指導。

　　當林布蘭特離開阿姆斯特丹的拉斯特曼工作室後，於1624年返回萊頓，他的第一名學生是傑拉德·杜（Gerard Dou），來到林布蘭特的畫室時才十五歲，已在雕刻家的父親那裡學得一些精工技巧，無疑地，杜在精細的繪畫上，不只是林布蘭特的學生，也是他的助手。林布蘭特的第二名學生，是依沙克·喬德維勒（Isack Jouderville），因非出身藝術家庭，他跟林布蘭特從基礎學起，他曾仔細地臨摹過林布蘭特在萊頓時期的作品。

　　1631年，林布蘭特前往阿姆斯特丹發展，此時期陸續加入林布蘭特工作室的學生有：哥佛特·法林克，費迪南·波爾與雅各·巴

林布蘭特
自畫像 1661
油彩畫布
114.3×94cm
倫敦肯伍邸宅藏
（右頁圖）

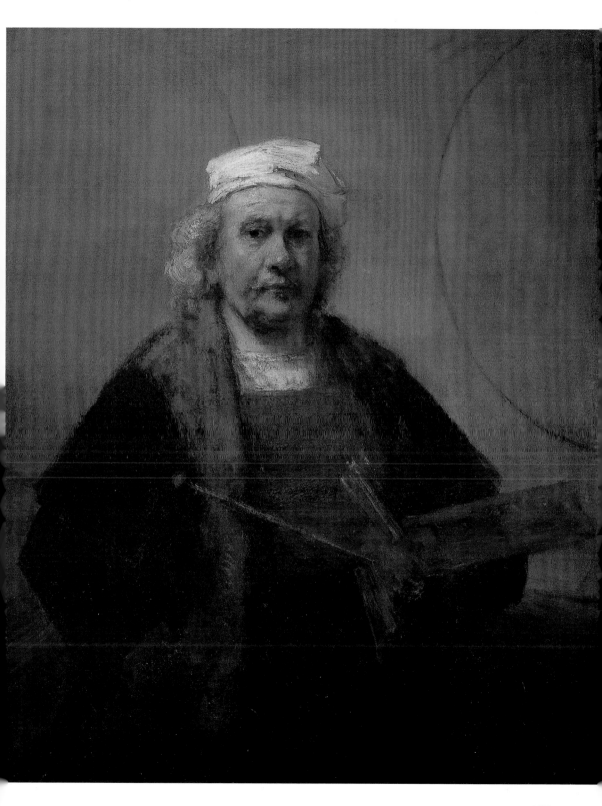

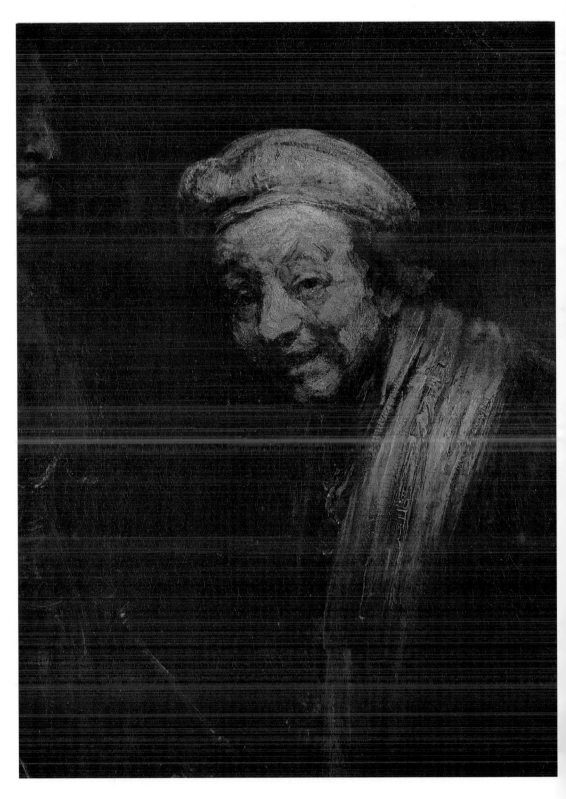

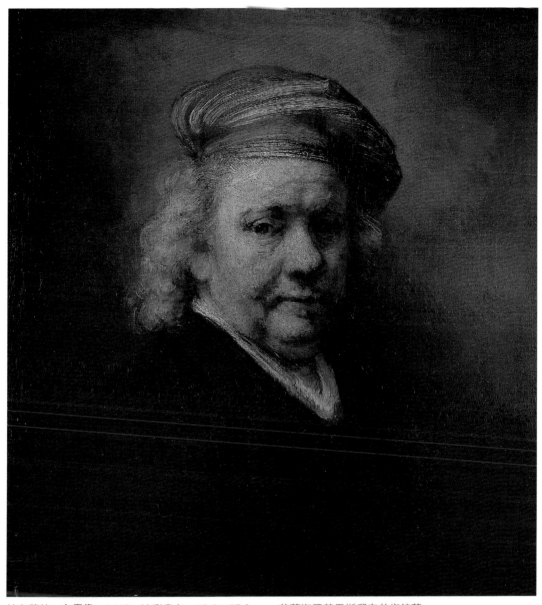

林布蘭特　**自畫像**　1669　油彩畫布　63.5×57.8cm　荷蘭海牙莫里斯邸宅美術館藏
林布蘭特　**自畫像**　1668　油彩畫布　82.5×65cm　德國科隆瓦勒夫瑞沙茲美術館藏（左頁圖）

克爾。巴克爾雖然不是林布蘭特的正式學生，他因為是法林克的好友，經常來訪畫室，也深受林布蘭特風格的影響。波爾也已有繪畫基礎，他與法林克一樣，跟林布蘭特的關係似助手而不像學徒。

傑布蘭·溫登·艾克豪（Gerbrand Van den Eeckhout）則是繼法林克之後進入畫室的另一名學生。艾克豪可說是林布蘭特最喜歡的學生之一，他的才華甚至超過了法林克與波爾。他也像老師一樣喜愛以通俗的手法來描繪宗教的主題，尤其在光影的技法上，已趨完美之境地，不過他在內涵上卻有自己不同的見解。

林布蘭特在阿姆斯特丹發展最成功的時期，慕名而來想要加入他工作室的年輕藝術家更多了。據德國藝術家卓亞慶·凡桑德拉的記載，當時林布蘭特的工作室先後至少有二十四名學生跟過他習畫，他畫室的規模在1640年，曾一度是阿姆斯特丹，乃至於全荷蘭最大的一間，實可與畫室設在安特衛普的魯本斯相比美。林布蘭特的影響力甚至於到了鄰邦的日耳曼，前來求教的還有來自北歐地區的畫家。

凡胡格斯特拉登是在1640年進入林布蘭特的畫室，在他的手記中曾提到另二名同學卡端·法布里丘士及亞布拉罕·福尼紐士（Abraham Fumerius），他們三位無疑會受到當時林布蘭特繪製〈夜巡〉的影響，這可以從法布里丘士1643年所畫〈拿撒勒的起身〉中看到端倪。之後相繼來到林布蘭特工作室的尚有：克里斯多夫·寶迪斯（Christoph Paudiss）、卡瑞·凡德普倫（Karel Van der Pluym）、威廉·德羅斯特（Willem Drost）與尼古拉·麥斯（Nicolaes Maes）。林布蘭特的最後一名學生亞特·德傑得（Aert de Gelder），則是1660年以後才加入的，我們明顯可以看出，他受林布蘭特晚期風格的影響頗深。其他間接受到林布蘭特啟發的17世紀荷蘭知名畫家尚有：加布列·梅穌（Gabriel Metsu）、彼得·德胡奇（Pieter de Hooch）、詹·維梅爾（Jan Vermeer）、法蘭斯·凡米里（Frans Van Mieris）與雅各·凡瑞斯達（Jacob Van Ruisdael）等人。

林布蘭特
自畫像 1669
油彩畫布
86×70.5cm
倫敦國立美術館藏
（右頁圖）

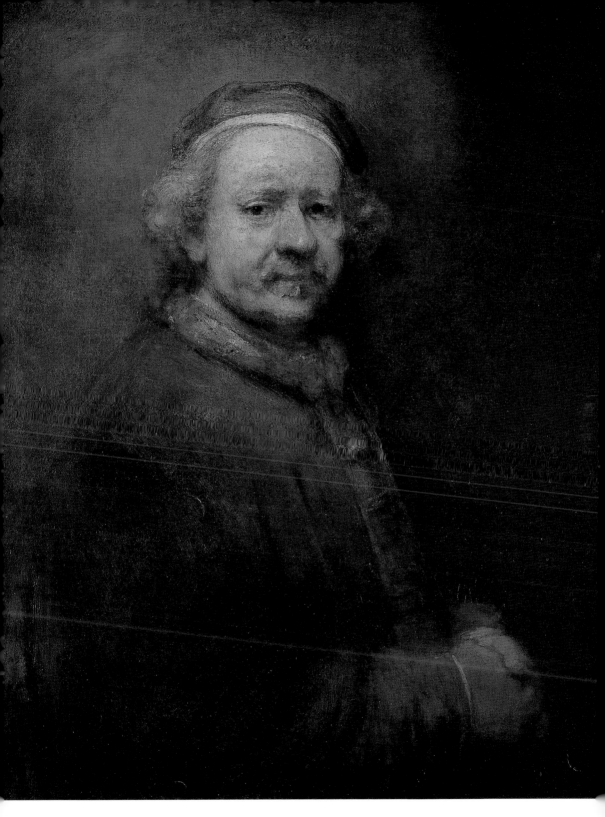

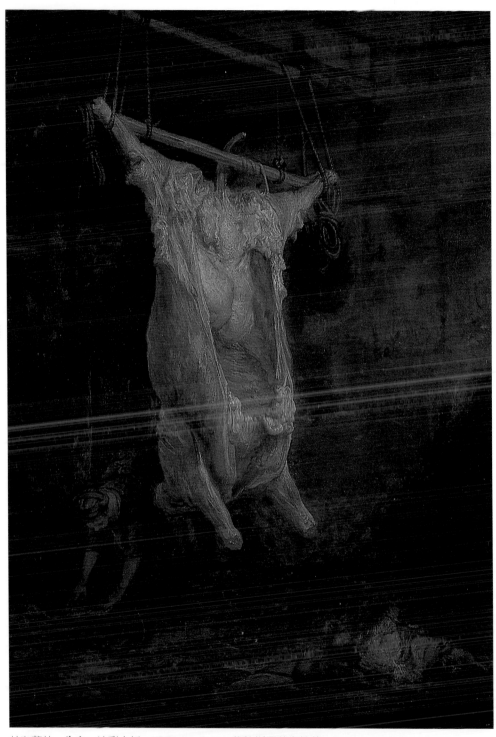

林布蘭特　**牛肉**　油彩木板　73.3×51.7cm　格拉斯哥美術館藏
林布蘭特　**牛肉**　1655　油彩木板　94×69cm　巴黎羅浮宮美術館藏（右頁圖）

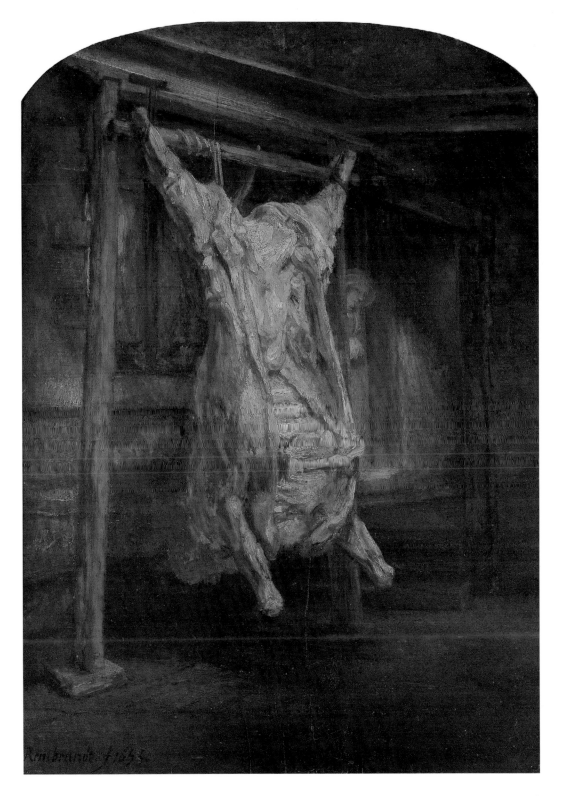

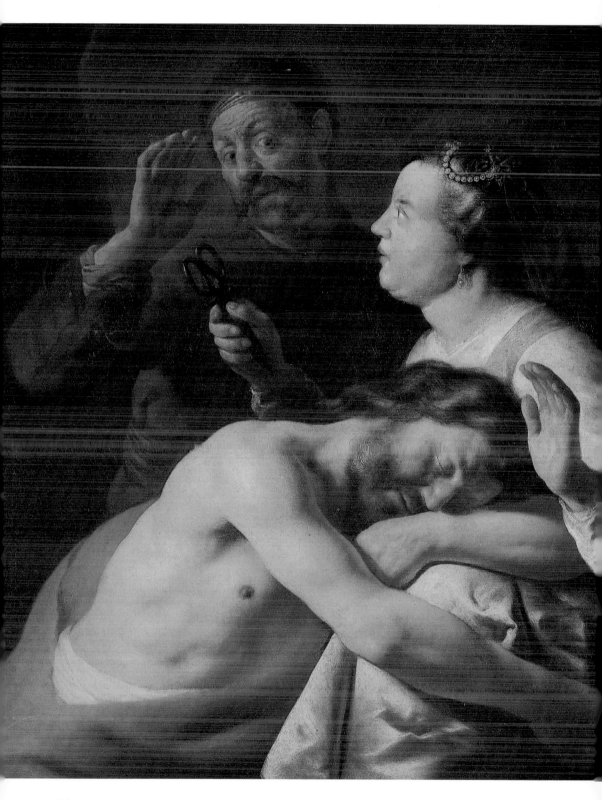

讓學生青出於藍，不愧為一代宗師

　　在林布蘭特的畫室，年輕的學徒必須從基本的繪畫過程學起，學徒生涯須持續三年時間，這也是公會的規定，而公會的規章則是承襲自中世紀的藝術傳統制度，學生們在為老師準備畫材與磨顏料中，自然學習畫藝技法。不過林布蘭特的畫室似乎還包括一些重要的義大利學院派學習，課程中還有人體素描課，同時臨摹林布蘭特的作品也是一項不可或缺的訓練，林布蘭特還經常修改學生的素描作品。

　　他有時還在他改過的學生素描作品上簽署他的名字，偶然林布蘭特也會自告奮勇親自做學生素描的模特兒，足見他教學的認真，以及他與學生之間的融洽關係。不過這卻使得後人很難去分辨出一些他學生作品與他自己作品之間的區別，其中尤以他們的素描作品最難以辨清。

　　林布蘭特的學生在以後的藝術生涯中，都各有不同程度的傑出表現：像哥佛特‧法林克後來成為一名成功的肖像畫與歷史畫師，甚至於在某些方面還蓋過了林布蘭特的光芒，他自在接受阿姆斯特丹市政大廳裝飾工程中肩負最重要的部分。簡‧維克托爾（Jan Victors）是虔誠的喀爾文教派信徒，他後來服務於荷蘭東印度公司。傑拉德‧杜在小幅的風俗畫與肖像畫上極有成就，他那色彩豐富又精緻的風格，為萊頓畫派（Leiden School）奠下基礎。

　　林布蘭特的肖像畫風格曾於1630年代風行於阿姆斯特丹，這也是波爾與法林克最初採取的風格。不過，後來凡戴克流利而富貴族氣質的畫風逐漸受到歡迎，而這是因為荷蘭上流社會嗜好改變的結果。如果與魯本斯的學生相比較，林布蘭特的學生雖然財務甚豐，但大部分均放棄了老師的風格。

　　巴索羅梅斯‧凡德希斯特（Bartholomeus Van der Helst）的「法羅米奇」（Flomich）技法，獲得了極佳的反應，而波爾與法林克也分別在1640年代及1650年代改採用此一新風格。凡胡格斯特拉登逐漸對虛幻的場景感興趣，那是林布蘭特從未曾嘗試過

詹‧烈文
參孫與大麗拉
1627　油彩畫布
129×110cm
阿姆斯特丹國立美術館
藏（左頁圖）

175

林布蘭特工作室　**紳士肖像**　1632　油彩畫布　111.8×88.9cm　紐約大都會美術館藏
哥佛特・法林克　**懷抱小狗的小女孩**　1636年　油彩畫布　71×57.8cm　東京富士美術館藏（右頁圖）

巴倫特・法布里丘士
聖馬太 1656
油彩畫布
74×16.5cm
加拿大蒙特利爾美術館藏

的。而卡瑞・法布里丘士在1650年遷到台夫特（Delft）之後，也陶醉於恢宏的建築景象，他採用了與林布蘭特風格全然迥異的明亮又流利的手法。唯一的例外卻是亞特・德傑得，他繼續採用林布蘭特晚期的風格直到18世紀。

　　魯本斯的教學方式似乎極具權威感而又精力充沛，他所開創的風格為法蘭德斯派（Flanders）的好幾代畫家所跟隨，但卻沒有多人的改變。然而林布蘭特的教學方法則剛好相反，似乎讓他的學生有逐漸發展自己新風格的可能，這正如他當初從他老師拉斯特曼那裡推陳創新一樣。林布蘭特學生逐漸改變畫風，無疑促進了多元化發展，也豐富了17世紀的荷蘭繪畫。

光的魔術師──林布蘭特的版畫

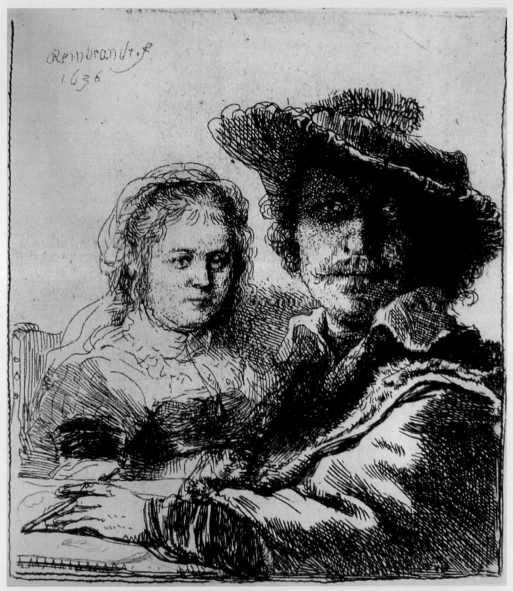

林布蘭特　**莎絲吉雅旁的自畫像**　1636　銅版畫　10.4×9.5cm　聖彼得堡艾米塔吉美術館藏

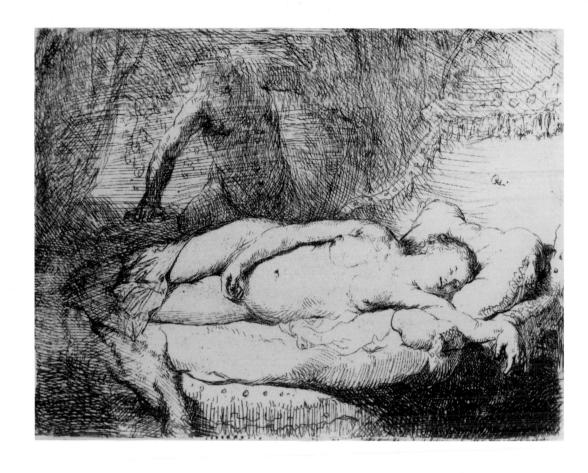

17世紀巴洛克荷蘭藝術家林布蘭特，在油畫之外，同時還創作版畫，一生版畫作品多達二百八十七幅。

林布蘭特與丟勒（Dürer）、哥雅（Goya）並稱為西洋藝術史上的三位版畫巨匠。而林布蘭特在版畫上有許多重要的創新技巧與觀念。生長在民主風氣、資產階級、新教徒的低地國，結束與西班牙對抗四十二年的情勢，在1609年簽約獨立為荷蘭，因而產生截然不同於其他歐洲派別的巴洛克荷蘭風格的新藝術觀點，一種採用編年史實的特性，為人文、自然景觀及日常生活事物作詮釋。

荷蘭是一個以商業起富的國家，事實上荷蘭在投資土地與不動產上有其相當的困難度，所以轉而收購真有商業價值兼賞心悅目具美感及裝飾功能的藝術品。藝術家們在某些開放市場條件下

林布蘭特
宙斯與安提歐波
1631　銅版畫
18.4×11.4cm
林布蘭特美術館藏

林布蘭特
戴皮帽的老人 1632
銅版畫 15.2×13.2cm

　　為資產階級，市政當局工作，在這些有財有勢貴族和教會的專制下，藝術家們依照雇主們的喜好和市場的需要而創作。

　　在這種背景下，林布蘭特與生俱來的強烈藝術家獨特個性和自由人道的精神，就像是從昏暗處露出的一線曙光。不因於宗教狂熱或者刻板教條的緣故，雖然他仍堅持他的精神信仰，但他向來就對人性外在的研究特別感到興趣。在他作品中的明暗手法，衍自義大利的卡拉瓦喬和卡拉契家族（Los Carracis），這種風格用在單色系繪畫，正能夠把色調的漸層表現得淋漓盡致，極其戲劇性效果。正是「昏暗主義」的大師，並且能神奇地在昏暗處創造出光來，真不愧被封為「光的魔術師」！

林布蘭特
雅各疼愛其子班哲明
1637　銅版畫

實驗變革版畫與素描，成就非凡

　　林布蘭特的版畫也極具創意，17世紀的收藏家們甚至更推崇他的版畫，他的版畫一直都有很好的國際市場，據稱在他臨終前最窮困潦倒的那一年，　位西西里島的貴族收藏家安東尼奧·魯佛（Antonio Ruffo）就曾向他購藏了一百八十九幅版畫作品。在藝術史上，他堪稱是最傑出的版畫製作者，能與他媲美的，也只有凡戴克（Van Dyck）、惠斯勒（Whistler）與竇加（Dègas）了。

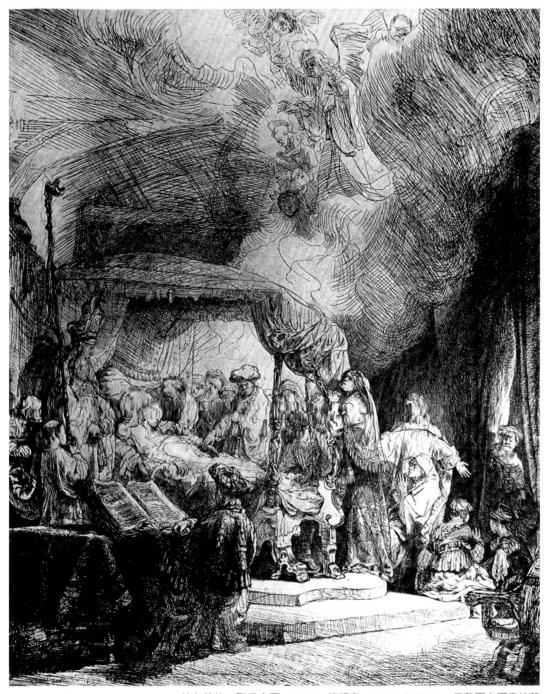

林布蘭特　**聖母之死**　1639　銅版畫　40.9×31.5cm　巴黎國立圖書館藏

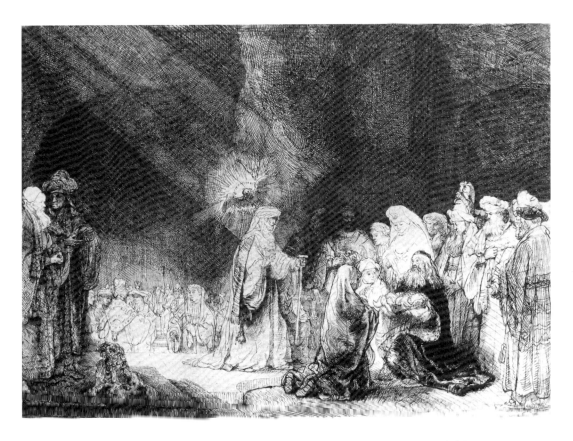

林布蘭特
教堂禮拜 1639
銅版畫 21.6×29.3cm

林布蘭特
浪子回頭 1636
銅版畫 15.6×13.5cm
彼得堡艾米塔吉美術館
藏（左頁右上圖）

林布蘭特
亞當與夏娃 1638
銅版畫 16.3×11.5cm
聖彼得堡艾米塔吉美術館
藏（左頁左上圖）

林布蘭特
吹笛 1642 銅版畫
11.5×14.4cm
（左頁下圖）

　　林布蘭特在1626年當他二十歲時即踏入版畫領域，從一開始
他就沒有想要把版畫製作成像木刻一般，他以非常自由而潦草的
筆觸進行，畫面上柔和得可以任由他的筆尖像畫筆般地流暢飛
舞，充滿了似乎未完成而具實驗性的線條。同時他將人性灌注在
四百件速寫作品，可能只是他一生所畫的一小部分。

　　由於林布蘭特的速寫主要是為了自娛，其所涉及的題材甚
為廣泛，這是在他一般的作品中所難以見到的，其中有居家的婦
人與小孩、動物、閑散的街頭、城市景觀以及風景圖像等，他均
一一小心地將之保存在空白的書頁之中。同時他的素描僅屬於自
己私人所用，事實上幾乎都沒有留下他的簽名與作畫日期，以
致到了19世紀當大家開始注意到他的此類作品時，藝術史家才發
現，要為他的素描作品編製年代實在相當困難。

　　林布蘭特的個性並不是很典型的荷蘭畫家，而是較自由、獨
立與眾不同的藝術家，他被定位在荷蘭巴洛克繪畫範疇中，具有

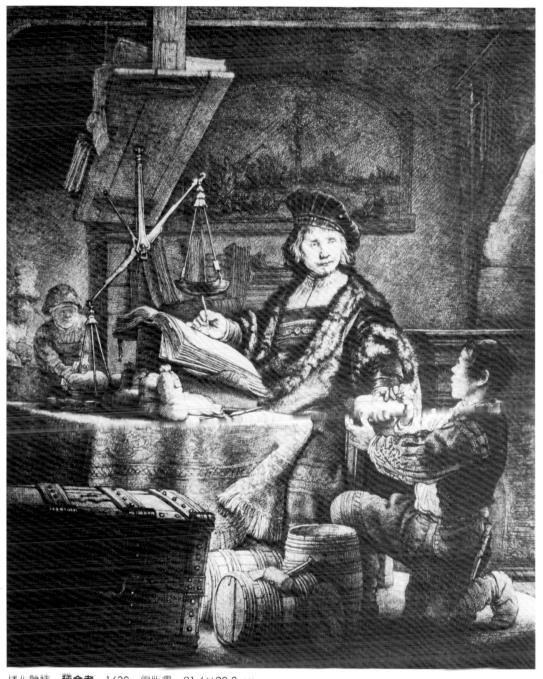

林布蘭特　**秤金者**　1639　銅版畫　21.6×29.3cm

林布蘭特　**坐在地上的裸男像**　1646　銅版畫　10×16.5cm　巴黎國立圖書館藏（右頁上圖）
林布蘭特　**乾草屋與羊群的風景**　1652　銅版畫　8.3×17.5cm（右頁下圖）

編年史實特性的畫家。依據林布蘭特生平資料，可把他版畫藝術
風格的形成畫分為三個時期：

1. 萊頓時期（1626-1631）：受卡拉瓦喬影響很深。藉由宗教
意味的畫作朝向用非常個人的具象繪畫語彙。採用獨特的明暗技
巧，而很本能地達到戲劇性的氛圍；這期間還在別人的工作室創

林布蘭特
閱讀的聖傑羅與義大利風光 1654 銅版畫
26.2×21.5cm
巴黎國立圖書館藏

作，但不久就自己出來獨立了。

2. 到阿姆斯特丹的第一個十年（1632-1642）：是他較巴洛克和向外發展的階段。對自己充滿了自信，畫了許多自畫像和帶有浪漫氣息的風景，還有宗教畫。此一時期是他人生中最甜蜜幸福的階段，不僅和莎絲吉雅結婚，並為她畫很多肖像，可是很不幸地，莎絲吉雅年紀輕輕就去世了。

3. 阿姆斯特丹時期（1642-1669）：這時期的林布蘭特變得朝向內在的發展，講求強調內在心理精神狀態和出自本體顯示他具有的精神力量，作為「光」的啟示潛能，這使林布蘭特更為感性

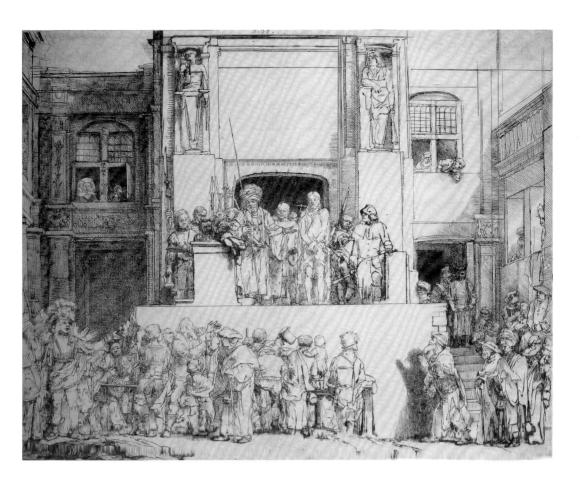

林布蘭特
彼拉多與巴拉巴
（基督受難連作之一）
1655　銅版畫
35.7×45.4cm
聖彼得堡艾米塔吉美術
館藏

了。此一階段由於畫家不善理財，使他陷入經濟危機，加上司法訴訟問題和不迎合一般大眾的審美觀，一度瀕臨破產。

　　林布蘭特擴大發展版畫技巧，並在1627到1665年間應用許多的革新。他的版畫創作高達二百八十七幅，都是他共同在油畫和版畫中時常採用的主題。在他的版畫中，細微處的質地組織和線條凹凸的立體感、明暗的效果和充滿神祕昏暗的氣氛，全都是藉由油墨透明性和不同密度交替所造成的效果。

　　他的版畫作品題材有：自畫像、受託的肖像畫、裸體人物、聖經、宗教場景、寓言故事、民俗和風景畫。由於在新教荷蘭有關聖經或福音的故事畫並不普遍流傳，以致林布蘭特的宗教性作品並不是呈現當時荷蘭特色的主力，倒是他的自畫像為史上引進了新的成分要素，基本上就像是一種用來分析個人的方法，透過

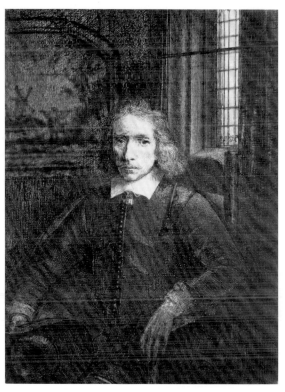

自戎的化身相自我經驗來作有關人性的探究；他的風景版畫除具
有浪漫氣息外，還富有自然主義描述的色彩。大致上說來，林布
蘭特明顯地表現出與他同時代的藝術家不同的興趣和獨立的精
神，不管是人文或自然景觀他所詮釋的題材都在強調「真」的追
尋，並以十分感性與誠摯的態度，率直地與評判他為沒品味的嚴
苛社會對抗。

　　對林布蘭特而言，版畫是一種既傳神又活潑的技巧，和繪
畫有著相同的水平。他能完美地運用蝕刻法和直接刻法，還常常
在不同的技法上，加上其他的技巧。呈現出的作品，從用簡單線
條刻畫卻不失細節的人物，到反覆刻畫描繪的構圖，令人訝異於
這位「光的魔術師」對大自然與人性入微的觀察與真實大膽的刻
畫。他那具深度且細膩的精神世界，結合他複合的技巧傳達，把
人類天性無限的混合摻雜都用外在形式顯現出來了，使觀賞者屏
氣凝神，深怕驚動了畫中的人物！

林布蘭特
牧師雅可昆里‧希維士
1646　銅版畫
28.2×19cm（左圖）

林布蘭特
雅各‧哈林
1655　銅版畫（左圖）

林布蘭特
亞伯拉罕與天使
1656　銅版畫
16.1×13.3cm（右頁圖）

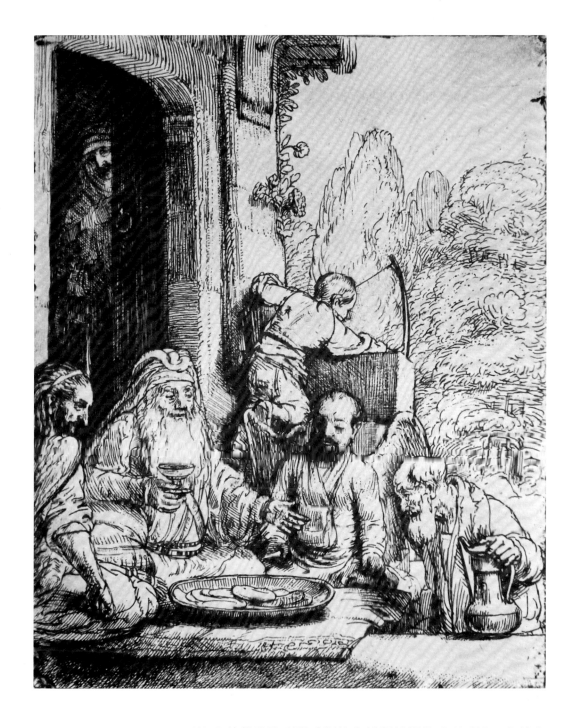

　　巴洛克美學的強烈明暗對比和遠景模糊的處理手法，在林布
蘭特銅刻版畫都已展露無遺！全歸功於他精湛的刻畫技巧，加上
對素描構圖的駕馭，處處都是大師的手筆。

林布蘭特　**火爐前的女子**　1658　銅版畫　22.7×18.5cm　巴黎國立圖書館藏

林布蘭特　**持箭女子（維納斯與丘比特）**　1661　銅版畫　20.5×12.5cm　巴黎國立美術館藏（右頁圖）

林布蘭特素描作品欣賞

林布蘭特　**梳妝中的莎絲吉雅**　1632～1634　鋼筆素描、褐色渲染　23.8×18.4cm
維也納阿伯提那美術館藏

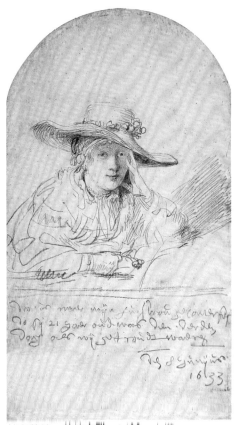

林布蘭特　**坐在扶手椅上的老人**　1631　素描
22.5×14.5cm　哈爾列姆提拉美術館藏

林布蘭特　**莎絲吉雅**　1633　素描
18.5×10.7cm　柏林國立美術館銅版畫陳列室藏

林布蘭特　**倫敦景色與古聖保羅教堂**　1640　鋼筆素描、褐色渲染　16.4×32cm
柏林國立美術館銅版畫陳列室藏

林布蘭特　**生病的莎絲吉雅**　1635　鋼筆素描　**17.7×24cm**　阿姆斯特丹國立美術館版畫室藏

林布蘭特　**坐在床上的莎絲吉雅**　1635　鋼筆素描　15×13.8cm　德勒斯登國立美術館銅版畫陳列室藏（左上圖）

林布蘭特　**生病的莎絲吉雅**　1635　鋼筆素描　16.3×14.5cm　巴黎小皇宮美術館藏（右上圖）

林布蘭特　**生病的莎絲吉雅與女僕**　1635　鋼筆素描　22.7×16.4cm　慕尼黑版畫美術館藏

林布蘭特　**在埃及賣穀物的約瑟夫**　1637　紙、木炭素描　31.7×40.4cm
維也納阿伯提那美術館藏

林布蘭特　**浪子回頭**　1642　鋼筆素描　19×22cm　阿姆斯特丹國立美術館版畫室藏

林布蘭特　**莎絲吉雅與子**　1636　鋼筆素描　18.5×13.3cm　紐約皮朋摩根圖書館藏

茨賢斯佛仙景　1647~1648　鋼筆素描　15.3×27.7cm　巴黎羅浮宮美術館素描陳列室藏

村路　1650　素描　17.8×33.5cm　聖彼得堡艾米塔吉美館藏

小樹林　1651～1652　鋼筆素描　9.2×17cm　柏林國立美術館銅版畫陳列室藏

裸女睡像　鋼筆素描　13.5×28.3cm　阿姆斯特丹國立美術館版畫室藏

林布蘭特　裸女坐像　1654〜1656　鋼筆素描、褐色渲染　27.2×19.5cm　鹿特丹波寧根美術館藏

林布蘭特
脫帽的林布蘭特
銅版畫
17.8×15.4cm
阿姆斯特丹國立美術館
版畫室藏

林布蘭特 年譜

Rembrandt

1606　7月15日生於萊頓，父親哈門茲・凡里古恩是磨坊主人，母親妮特根・凡居德布羅克，為麵包師傅的女兒，林布蘭特在九兄弟姊妹中排行老么。

1613　七歲。入拉丁語學校學習。

1620　十四歲。5月20日在萊頓大學註冊，並上了一段時間的課。之前曾在萊頓的拉丁學校接受過七年的教育。

1621　十五歲。學徒時期：在萊頓跟雅各・凡坡寧堡學過三年；在阿姆斯特丹跟隨彼得・拉斯特曼學了六個月；或許也曾短期跟雅各・皮拿士（Jacob Pynas）學過。

1625　十九歲。返回萊頓自立門戶成為一名獨立藝術家，與也曾為拉斯特曼學生的詹・烈文，共用畫室。

1628　二十二歲。2月間，傑拉德・杜，成為他的第一名學生，跟隨他直到1632年。

1630　二十四歲。父親過世。

1631　二十五歲。大約在1631年3月8日至1632年7月26日間，決定長住阿姆斯特丹，先住在畫商、出版社社長亨德里

林布蘭特
林布蘭特的父親
1630　素描
18.9×24cm
奧克斯福安吉莫里安美
術館藏

克・凡優倫堡家中。受委託製作基督受難故事繪畫。

1632　二十六歲。創作〈杜普博士的解剖課〉油畫。

1633　二十七歲。6月5日，與凡優倫堡的表妹莎絲吉雅訂婚，
他是紐華登市市長的女兒。創作〈自十字架上解降〉。

1634　二十八歲・6月22日：在紐華登附近的欣安拿巴羅奇市
與莎絲吉雅結婚。

1635　二十九歲。12月15日：與莎絲吉雅所生第一個孩子倫巴
杜受洗（1636年2月15日夭亡）。作摹仿達文西的〈最
後的晚餐〉素描。遷居至凡優倫堡家寬廣的老倉庫作畫
室。（法國對西班牙宣戰，荷蘭加入同盟。阿姆斯特丹
市政廳興建。）

1636　三十歲。創作奧蘭治親王委託繪製的〈受難〉連作。

1638　三十二歲。7月22日：第二個孩子柯妮里雅一世受
洗（1638年8月13日夭亡）。（凡戴克畫〈查理一世像〉）

1639　三十三歲。1月12日：據記錄稱，林布蘭特住在賓寧・
安斯特區（Binnen Amstel）的糖廠附近，5月1日遷進一

林布蘭特
萊頓的拉丁語學校素描
18×10.5cm
萊頓市立古文圖書館
（左圖）

建於1606年，阿姆斯特
丹約丹布餐廳的林布蘭
特之家（右圖）

巨宅，喜好收藏美術品及古董，但卻無法一次付清全部房款。（完成了從1619年開始翻譯的聖經荷蘭文版。普桑完成〈阿卡迪亞牧人〉）

1640	三十四歲。7月29日：第二個孩子柯妮里雅二世受洗（1640年8月12日天亡）；9月14日：母親過世，葬於萊頓聖彼德教堂。（葡萄牙獨立。魯本斯去世。）
1641	三十五歲。9月22日：第四個孩子提杜斯受洗，也是唯一養活的孩子。（凡戴克逝於倫敦）
1642	三十六歲。6月14日：莎絲吉雅因結核病去世，年僅三十歲。創作〈夜巡〉。
1649	四十三歲。10月1日：據紀錄稱，亨德麗吉·史托菲兒住進林布蘭特家中幫忙。

林布蘭特
林布蘭特的母親　1631
銅版畫　14.6×13cm
聖彼得堡艾米塔吉美術
館藏

1654　四十八歲。10月30日：與亨德麗吉所生孩子柯妮里雅
　　　受洗。畫風的獨自深化，買畫人漸少，財務狀況惡
　　　化。（第一次荷英戰爭結束。）

1656　五十歲。5月17日：林布蘭特房子產權過戶給提杜斯，7
　　　月25日與26日：債務清償法院記錄他的房產清單，法院
　　　同意他財產請求清償的申請，以免除宣告破產。（維拉
　　　斯蓋茲畫〈宮廷侍女〉）

1657　五十一歲。12月：第一次拍賣林布蘭特的財產，畫出
　　　七十幅油畫。

1658　五十二歲。2月1日：在布里斯特拉的房子拍賣售價一萬
　　　一千二百十八金元（比他購買時損失了二千金元），因

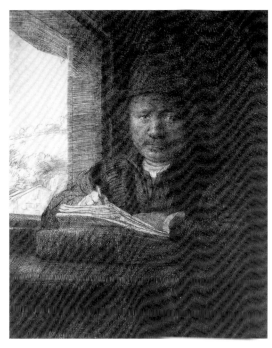

林布蘭特
戴珍珠裝飾的沙絲占雅
1634　銅版畫
8.5×6.6cm
聖彼得堡艾米塔吉美術
館藏（左圖）

窗邊畫素描的林布蘭特
1648年　銅版畫
16.2×13cm
聖彼得堡艾米塔吉美術
館藏（右圖）

產權法律手續辦理中，他可能繼續住到1660年。2月14日，進一步拍賣摧出售的家產所有物。9月24日：最後一次拍賣他所收藏的版畫與素描作品，其中包括許多他自己的作品（總計約六百金元）。

1660　五十四歲。遷至近郊羅森格萊奇區的小房子，提杜斯與亨德麗吉設立公司經營藝術品，林布蘭特成為公司的成員。（普桑創作〈四季〉連作）

1663　五十七歲。7月24日：亨德麗吉·史托菲兒過世，葬於維斯特克爾克區。

1668　六十二歲。繼續創作。2月10日：提杜斯與瑪格達麗娜·凡羅（Magdalena Van Loo）結婚。9月7日：提杜斯過世；瑪格達麗娜為他所生女兒提迪雅，受洗於1669年3月22日。

1669　六十三歲。10月4日：林布蘭特死於羅森格萊奇區的小屋中。10月8日葬於阿姆斯特丹市的西教堂。（牛頓發現微積分法原理。維梅爾畫〈地理學家〉）

國家圖書館出版品預行編目（CIP）資料

林布蘭特：繪畫光影魔術師 /
何政廣主編；曾長生撰述. -- 初版. --
臺北市：藝術家，2016.05
208面；23×17公分. --（世界名畫全集）

ISBN 978-986-282-181-7（平裝）

1. 林布蘭特（Rembrandt Harmenszoon van Rijn,
1606-1669）2. 畫家　3. 傳記　4. 荷蘭

940.99472　　　　　　　　　　105006696

世界名畫家全集
繪畫光影魔術師

林布蘭特 Rembrandt

何政廣 / 主編　　曾長生等 / 撰述

發行人　何政廣
總編輯　王庭玫
編輯　　鄭清清
美編　　吳心如
出版者　藝術家出版社
　　　　台北市重慶南路一段147號6樓
　　　　TEL：（02）2371-9692~3
　　　　FAX：（02）2331-7096
　　　　郵政劃撥：01044798 藝術家雜誌社帳戶

總經銷　時報文化出版企業股份有限公司
　　　　桃園市龜山區萬壽路二段351號
　　　　TEL：（02）2306-6842
南部區域代理　台南市西門路一段223巷10弄26號
　　　　TEL：（06）261-7268
　　　　FAX：（06）263-7698
製版印刷　欣佑彩色製版印刷股份有限公司
初版　　2016年5月
定價　　新臺幣480元

ISBN　　978-986-282-181-7（平裝）